電影療癒誌

In the movies, we heal

願一萬次悲傷後，都能找到一次真心的相遇

Moviematic 著

菱文化
Diamond

目錄

目錄

自序

無可救藥地愛上電影，也使電影成為我最不可放棄的堅持。

對於電影的培養，大概是來自於小時候的孤獨，那時候爸媽外出工作，沒朋友的我放學只好跑到家中，幸得有線電影台的陪伴，才讓童年不枉過。一套又一套的重播電影，縱使看過不下數十次，仍然會想要再去看。那時候會在雜誌上的節目表，用螢光筆標籤著想看的電影，提醒按時按刻準時收看。即使當爸媽從辛勞的工作回來，亦是電影把我們連在一起，現在還深深感覺得到，當時坐在沙發上一同看電影的溫暖，簡單而不乏味。

在喜愛電影的路上從來都是很孤獨的，成長路上，身邊沒太多能一起討論電影的朋友，電影對他們來言只是茶餘飯後的娛樂節目。而對我來言，是值得用課餘時間，去當兼職賺錢到電影院購票的畢生興趣。直到畢業後，才想要把這份興趣分享給更多人，甚至能影響更多人去關注電影。後來更發現，喜歡電影的人很多，只是缺乏平台讓他們得以延續對電影的熱愛。

比起娛樂，電影更是讓我們能一起作夢的過程。隨着觀影歷程，無數次喚起內心最深層的一切感覺。更是經歷一場心靈的洗禮，在迷失中重拾了自己。對於電影一直以來的熱愛，大概就是電影給予我的，總比我付出的多。每每以

為走到絕路想要放棄的時候，是電影一次又一次把我拉回來。

在那個一無所有的年紀，遇上了電影。在那段被霸凌、想要摧毀世界、了結生命的時光，每天只能期待電影台十年如一日的重播電影，再多的惡言惡語，也敵不過主角的一句肺腑之言對白。每個人都依賴信仰，以得到力量去面對再糟糕的世界。電影，就是我的勇氣，再累，也只想一直守護着。

人生，如果受傷是逃避不了，那麼只好從生命中尋找一件能給予心靈最大慰藉的事情，來讓我們喘不過氣時感覺好過一點。讓電影成為我們最大的歸屬，陪伴我們渡過生命中的迷失、困惑、不安以及不可承受之重或輕。

mm

推薦序

麥曦茵

導演、編劇｜代表作品：《曖昧不明關係研究學會》、《花椒之味》、《前度》

Moviematic 說：「讓電影和文字成為你的止血貼。」

散文集以傷口由形成至癒合的四個階段：炎症階段、增生階段、重塑階段、上皮形成作用，分為四個章節，透過電影，書寫人在愛情、友情、夢想與生活、成長中的創傷與療癒。

在種種關係中，我們總有意無意傷害或被傷害。當電影主角面對生命中的缺失和創傷，觀眾彷彿也透過角色的歷程，產生共鳴；看見自己的不完滿，或是對生命缺失的東西有所渴求，例如說真話的勇氣、面對情感的專情或灑脫、徹底改變的決心……會覺得「啊，我也是這樣」、「嗯，為什麼我沒有那樣選擇呢？」

在現實生活裡，我們可能並不是真的那麼敏感，懂得時刻在乎他人感受，關顧自己的需要；總是忽略了許多生命中重要的細節，也不是能夠那麼清醒地承認，正在過的人生「出了點問題」（笑）。

很多時候，連自己受了傷也不知道，或是，裝作不知道。

讀《電影療傷誌》的時候，Moviematic 重提了電影教會我們的事，可能這些事，從來我們都有個概念，只是有太多藉口，不願意直面痛楚。

無論創作電影或是看電影，都是自我發現(Self Discovery)和自我療癒(Self Recovery)的過程，也是人與人之間產生連結，與世界溝通接軌的方式。這個 Self 並不單單是指作者本身，而是同為觀眾，作為一個「人」，透過電影，觀照自身與世界的關係。

我其實並沒有與 Moviematic 真正碰過面，想像中的 Moviematic 是一個年輕女生，一個陪伴者，平易近人地向讀者訴說着：「你知道嗎？你知道的吧，我也和你一樣。」當面對某些人生中的困局，「我也和你一樣」，當軟弱無力時，「我也和你一樣」，當需要勇氣時，「我也和你一樣」。除了很愛電影，她一定還很愛人類，她也許受過些傷，因為她知道她在受傷時，需要什麼話語，才能以這些話語，撫慰和祝福他人。

即使每個人都是獨立的個體，持有不同的看法，但相信人和人，在某些價值觀上能相通連結，在精神上共生共存。我們不一定會在現實中得到解答，但最少可以學習更善待自己，也嘗試擁抱身邊的人。

謝謝 Moviematic 的邀請，謝謝她一直以來的分享，期待她繼續透過看電影，透過文字，正視這份想被療癒，也想療癒他人的心情。

希望她別介意，我這亂七八糟的序。

It's okay to be not okay，一起加油。

薛晉寧（阿檸）

香港商業電台《叱咤 903》DJ、編劇、填詞人

半年前我找上了 mm 小姐與本人一齊主持電台節目環節《在日落前交換對白》，分享超好看但票房一般的，又或是平平無奇，甚至難受但過譽的，簡而明之就是分享自己喜歡的電影，以及嘗試挑戰對方的口味。慶幸對方每一次選的電影我都有點卻步，反之亦然，節目才有更多火花。我們的品味超越不一樣，接近相反，但看完電影沒有爭執，很沒趣吧。

mm 是一個不太會妥善管理自己賺錢能力的人，簡單來說，不是生意人，其實她也早已經不是那一個曾經在電影公司上班的員工，但仍然常常像日本那些幽靈武士一樣，經常徘徊在戲院門外，我懷疑連票務員都認識。假如她把每周看電影的時間，花在戲院門口的汽水機下面，搜索別人意外遺失的硬幣，相信她已經夠錢上車，而且是由上水直接到機場的的士，來回！都有找！可惜啊！

以這個滿腔傻勁的人建立的平台，累積的成績來看，照道理或物理，都是不用當一個上班族的，但我還是有點喜歡這樣兩頭忙的蠢人，因為電影不是她的職業，是興趣。這兩點的確需要好好釐清，因為當興趣變成職業，就會變成日常，而履行日常的責任，難免會產生怠倦感，忘記活在夢裏的幸福，可是會殺掉熱情的啊！還好你保持初心，不過呢，明明說說感想就已經履行了一個觀眾的義務，看着她每次來電台錄音細心準備的電影筆記，很像準備充足、古板的嬸嬸！雖然我也不明白為什麼一個分享電影對白的人，在沒有任何利潤的情況下，還要自己支付郵費去寄換票證給觀眾，為自己安排額外的義務宣傳工作，假如這不是對電影的愛，我就無法解釋了。

在這個全民瑜伽的年代，身心靈資訊氾濫，療癒系的小精靈像毛毛蟲一樣多，每三個草叢會遇到一隻，或者是因為這個原因，我早對任何鼓勵說話免疫，行書店時也盡量避開教人處理壓力的書架，我們需要的不是「你也可以原諒自己」、「其實不努力也很OK」、「學習喜歡自己」。事實是每個人都太懂得原諒、

太喜歡自己，而且也很不努力，我們需要的其實是「還請多多努力！身邊每個人都正在努力！」對自己還是嚴格一點比較好吧。mm 呢，是比較狡猾的女孩，打着療癒系的名號，但記錄下來的對白，還是比較貼近人生，大約六成灰底，根本就是嚴厲。有種正面是叫大家「坐以袋幣」，彷彿靜靜地坐下來就會有金幣落袋，還好 mm 那種是請人默默地加油努力的。關於她在那看電影時摸黑抄寫的、皺巴巴的對白記事本，我無意朗讀，請自行翻到後面的頁數發掘你最喜歡的一頁，然後直接告訴 mm 吧，至於小弟作為她的節目拍檔，在這裏還是想分享給 mm 一句我非常喜歡的對白，畢竟這是以對白連結上的友誼，就這樣吧。

這是在恐怖電影《貞子 vs 伽椰子》之中，女主角身陷險境，走進伽椰子的凶宅裡，拿着收錄了貞子恐怖影像的 VHS 錄影帶放入錄影機時說出的一句：「我哋而家去片！」一年裡遇到的爛電影無數，還是需要有一個人在你身邊，在壞雞蛋裡挑金球，告訴你事情再壞，還是有一點可取之處。我從沒有當面讚過 mm 可愛，但其實挺可愛，是吃過討厭的餐廳後會苦苦後悔半年的可愛類型啊！

<div align="right">觀察入微的 薛晉寧</div>

吳肇軒

演員｜代表作品：《哪一天我們會飛》、《以青春的名義》

首先感謝 Moviematic 的邀請，讓我參與在你的新書當中。

看你的電影對白圖已經很久了，還記得第一次登上你的專頁，便是在 2015 年的 11 月，《哪一天我們會飛》上映的時候。如果以和電影結緣的時間來計算，我們大概也是同代人。很感激你一直以來對推廣港產片的努力。

我猜想觀眾喜歡看你帖文的原因，並不是因為圖中的演員有多帥氣、美麗，也不是因為電影的製作有多成熟精煉，而是配圖中的演員和對白所能對觀眾勾起的共鳴。我在演藝學院讀書時，一位老師曾對我們說過一個故事。他說外國有一位很出色的歌劇女演員，曾在一次演出成功後說過：「我不是要你們跟我說做得很好（bravo），我想聽你們對我說我也一樣（me too）。」

相信我們這一代的演員們，也常常會苦思，作為演員在社會中的功能和責任，到底是什麼。正如你的書名一樣，為觀眾療傷可能正是一個我們不可推卸的責任。

生而為人，我們都是孤獨的。望能在今後的電影或舞台作品中，找到一瞬又一瞬，我與你之間的共鳴，讓我為你的生活療傷，同時也治癒着我自己。

「不求掌聲，只求共鳴。」

我本來就不是一個文人，就不在這裏繼續獻醜了，祝你新書大賣。

趙善恆（恆仔）

導演、演員、歌手｜代表作品：《救殭清道夫》、《一秒拳王》

第一次與 Moviematic 本尊見面，是在由她自己籌劃的《一秒拳王》×Moviematic「初衷一戰特別場」上。那天還收到了一個電影日曆和《一秒拳王》硬幣作為紀念品。

窩心、感動。

作為觀眾，曾經多少次被熱血的故事鼓勵、被真摯的對白觸動、被曲折的情節震驚、被轟烈的愛情感動。

作為電影人，曾經多少次為創作的迷惘崩潰、為演出的角色沉淪、為善意的辯論憤怒、為執着的信念流淚。

老掉牙的一句，人生如戲，戲如人生。

光影世界承載着每一天微不足道的變化、每一段肝腸寸斷的感情、每一句哭笑不得的說話、每一個壯麗的畫面。

經歷過後，能用電影紀錄下來，能找到知音人分享，就是最平凡而偉大的事。

和愛電影的人談電影，應該是世界上其中一樣最幸福的事情。

所以說，雖然未有機會與妳這電影痴促膝長談，但我相信看罷這本書，也可以帶給我一點點隔空的幸福。

陳詠燊

導演、編劇｜代表作品：《逆流大叔》、《新紮師妹》系列、《下一站⋯天后》

電影是一種非常複雜的創作，它揉合了戲劇、文學、美術、表演、攝影、音樂等等各類範疇，而正因為它如此複雜，它也是世界上可以用最多角度去解讀的藝術。

你可以從傳統的美學、哲學、文化、社會意象等等的角度去看，也可以像這本書一樣，用溫暖貼心的心靈治療方向去感受，總之以任何角度去詮釋電影，都很值得支持。

作為編劇出身的我，當然十分重視電影對白對觀眾的影響。Moviematic 在 Instagram 裡善用精警的對白，教我們回憶起電影裡一幕又一幕感動人心的場口。偶爾遇到人生低潮，我們可以藉着這些對白，為自己打打氣，鼓勵自己面對生活挑戰。

這次新書《電影療傷誌》，她更精妙地一邊解讀着電影，一邊溫柔地替讀者療傷，治癒大家的心靈。

在 Moviematic 的世界裡，電影，不光是「精神食糧」，更是受傷心靈的治療室。

希望大家繼續支持香港電影，希望大家繼續支持好電影。

林耀聲

演員｜代表作品：《點五步》

　　閱讀這本書之前，我首先想感謝今後願意在書店拿起、購買這本書的每位讀者。Moviematic 為我們書寫電影帶來的感受，就像一個傳送門，透過文字，令台前幕後在電影中創造出的能量，與更多人聯結，令大家以另一種方式認識電影。能夠作為《點五步》的主演之一，被邀請為本書寫序，是我的榮幸。

　　電影對我來說，有一種很特別的魔力，會把你從自己的世界拉到別人的世界中。當你看得投入，便彷彿和主角一起經歷他的故事。我空閒時就會看電影，它為我帶來啟發，投射出生活的哲理。

　　電影源自生活的啟發。一些在現實生活中我們不會留意、不在意的事，被鏡頭拍下，透過銀幕放映，便能令人去關注、關心。

　　我一直都相信電影可以改變世界，因為一套好的電影能感染人：你會哭，你會笑，你會憤怒，同時你也會反思。

　　而當我作為演員，去演繹第二個人生的時候，我很享受這種氣氛：一大班人很有團隊精神，向着同一個目標，努力完成電影。拍攝現場是我宣洩情緒的地方，有些情緒在現實生活中不敢宣洩，在戲中卻可以。我希望以演員的身份，能夠感染更多人去思考，如何成為一個更好的人。

　　一部電影的誕生，有賴於團隊的共同努力。而一部電影面世後能走多遠，有賴於每一位觀眾的吸收與討論。Moviematic 所作的努力，正是讓更多人透過另一種方式，感受到電影帶來的撫慰和共鳴。

　　感謝 Moviematic，令更多人認識電影，也令更多電影被人認識。

陳志發

導演、編劇、監製｜代表作品：《點五步》

　　還未獲作者邀請寫序時，我便一直有留意作者的電影語錄專頁。作者把截錄下來的電影對白，再擴展出一個電影哲理，以新的角度，反思電影命題的本質。身為電影人，這是一個不可或缺的書本；對觀眾來說，更是其中一步，以深入淺出的方式，去審視電影與自己的人生。專頁能夠有二十多萬的追蹤者，足以證明作者的實力。在風雨飄搖的社會下，真理漸漸被淹沒，期待本書能夠啟發觀眾，將電影盛載的真理，以另一個方式繼續流傳。

　　最後，我引用電影《一代宗師》的對白：「念念不忘，必有迴響；有燈，就有人。」各位讀者加油。

陳健朗

導演、編劇、演員｜代表作品：《手捲煙》

　　電影是一場夢。不論是幕前、幕後還是觀眾，電影對他們來說也是一場夢。

　　幕前的演員，演出角色，進入另外一個人生。拍攝過後，驀然回首，發覺經歷的一切，都只是一場夢。幕後的各個單位，以導演為首，透過創作，建構一個彷彿不存在，但又同時存在的光影世界。這世界是一個集體打造的夢，而打造的過程，同時，也是他們的一場夢。觀眾在電影院，透過銀幕，進入電影人打造的夢。有趣的是，一個同樣的夢，觀眾會有着各自不同的感受和體會。箇中感受，又會是各個觀眾自己的一場夢。

　　mm 的文字，分享了她對每一場夢真摯的情感。細閱她所寫的，嘴巴已經不自覺地向上揚，因為你會開始分不清，這究竟是她的感受、她的夢還是自己的夢？一陣安慰人心的喜悅，竟從心底湧至。

　　難得，電影在我們這年代，還在衍生着一場一場不同的夢！

盧鎮業 (小野)

演員｜代表作品：《叔‧叔》、《花椒之味》

　　自問不算是個眼淺的人，不過據非正式統計，我哭得最多的場所，是電影院。

　　曾有一段日子，生命卡住在一個難以承受的關口，日子過得不易，常呆坐任由時間白渡，物理性地感覺一秒與一秒。到驚覺自己不能如此下去，就獨個兒跑到電影院，甚麼都看。不論戲種如何，哪怕是一個小小的情節，甚或是一句對白迴響到自己某個記憶點，就足以椎心刺骨，在漆黑中無聲哭着。就只有這個時刻，我可以成為一個在電影院外、日常生活中無法成為的自己，好好讓某些甚麼從內心深處吐出。

　　每看一部，就如一次療程。我所說的不是只於情緒排解，更多是從電影裡看見不同的維度，知道世界某時某處發生着如何有趣、如何激烈、如何疼痛、甚或莫名奇妙的種種。我們跟電影裡言說的事物互不相識，甚至不存在於同一時空，但我們在一起了。

　　當片末名單升起，不知不覺間，又有了走到街上的動力。

林明杰

資深電影製作人、編劇｜代表作品：《湄公河行動》、《紅海行動》、《韓城攻略》

　　電影是一種神奇的產品。觀眾在銀幕上看到的所有元素都是虛構，但帶給觀眾的體驗和情緒卻是真實的。一百五十年前，法國觀眾第一次看到盧米埃兄弟的短片《火車進站》，誤以為火車真的衝向自己，大家嚇得尖叫。一百二十五年後，觀眾一起看《靈魂奇遇記》，為一句「我要好好享受每一分鐘」，一同感動窩心。這就是電影的魅力所在。觀眾在進入戲院前是一種情緒，離開戲院會帶着電影提供的情緒回歸各自的生活裡。你未必經常想起電影內的片段。但在人生的某一個切合的時刻，你會突然回憶起電影的某句對白、某場情景而令你觸動，從而令你對那部作品有新的感悟。這就是電影的回甘。而這份回甘，由 mm 為你整理成這份溫暖的《電影療傷誌》。

　　我跟 mm 的相識，很奇妙地是在某電影公司的招聘面試中。很多人在面試會說自己喜歡看電影，但卻往往說不出自己最近看了哪部片，或者為什麼喜歡。而 mm 在講述近期的觀影體驗時，瞳孔會透出閃爍的光芒。這是內心散發出來的熱愛。從事電影行業，這份熱愛非常重要。因為只把電影當成工作的人，是無力把它轉變成事業的。而熱愛能在你困難的時候，化作巨大動力驅使你在電影路上繼續前行。這也是我倆能成為同事的關鍵。mm 一直醉心於電影對白的研究。她除了用心截取電影的對白字幕，更會借題撰寫她的內心感悟，獲得很多網民的共鳴。每一部電影都有一個故事要傾訴，都是主創剖開自己的心窩，注入自己曾經的傷痛和感悟，透過光影的重新組合，希望能找到更多的共鳴者。一百個觀眾會對同一部電影有一百種解讀。但坐在暗黑的戲院內，大家會在同一刻感受畫面上呈現的悲歡離合。

　　《天堂電影院》有句經典對白：「生活和電影不一樣，生活難多了。」有些人只把電影當作快速消費品。但其實電影的聲與畫，一直潛移默化印在你心裡。在適當時候，它會浮現出來治癒你的情緒傷口。透過《電影療傷誌》，你會找到更多這些溫暖的電影金創藥。

衛詩雅

演員｜代表作品：《前度》、《原諒她 77 次》

　　每套電影都有一個靈魂，《電影療傷誌》能夠讓喜歡電影的人，彷彿踏上一趟新的旅程，得到心靈的療癒，為電影重新賦予生命。

麥子樂

演員｜代表作品：《看見你便想念你》

　　感謝作者帶我經歷一次由傷心到復原的電影旅程。電影對我來言是代表人生，人生有喜有悲，每一個場景都可能觸動到自己的心靈，透過電影可能令你內心深處，埋藏了很久而忘記的點滴給抒發出來。

我們有沒有勇氣

去承受

不如幻想中美好的

愛情？

———————————————————————— 愛情篇

當受到傷害，血管破裂導致出血，免疫系統中的血小板會釋出纖維蛋白和生長因子，自我保護程式就會啟動，形成血栓或纖維蛋白血塊，築起高牆不讓任何物質進入，藉此止血並形成暫時性組織。傷口在炎症期會出現紅腫、發熱症狀，持續一段時間。

努力維持表面正常，但心痛是最可怕，是最難熬的隱性痛楚，總在深夜莫名釋放陣痛。無藥可治，只能慢慢適應。

01／世間上的錯過都是 為着等待更好的來臨。

> 「你終有一天會認識一個人，愛上他，你會為了他赴湯蹈火，你一定會，而我只能袖手旁觀。」
> ——《小婦人》Little Women (2019)

愛上一個人是世上最無可救藥的事情，既沒有預兆，也不能阻止，從來都是得之我幸、失之我命。沒法強求得到青睞，亦無法強求感情的到來。

世間上的錯過都是為着等待更好的來臨。沒有失去後的痛不欲生，沒有得不到的不甘心，又怎會有下一次的奮力一搏，更努力去追尋自己的幸福？終有一天，會有一個人能走進自己曾經冰封的心，願意在人群中牽起手，從此一生互相扶持。

真實的愛情並不完美，不是付出就有收穫，不是努力就能得到。儘管如此，我們仍願意拼命追求。即使得不到仍耐心等待，即使面對挫折仍不失希望。期望一段真心實意的關係，渴求一生被一個人深深記住和愛着，日後人生一同負重前行。

愛情不是任何人的唯一，但絕對能豐富生命。一生只想找一個一起瘋狂的人，你懂我的小失常，我懂你的大趣味；我配合你雙打的默契，你了解我怪異的壞主意；在派對上為我偷來了一杯酒，又悄悄地在背後伸出手，等待我喝了一口後就不再喝；我的壞脾氣永遠有你的好耐性包容；你的懶惰永遠也有我的自律督促。

我們就是彼此最耀眼的夥伴，同行同活。

「你終有一天會認識一個人，愛上他」

「你會為了他赴湯蹈火，你一定會」

「而我只能袖手旁觀」

電影簡介：

《小婦人》（台譯：她們），不論是哪一個時代，都需要一部《小婦人》。愛情從來都不是女人的全部，勇敢做自己想成為的人才能彰顯生命價值。

電影改編自經典文學名著，講述馬區一家四姊妹的故事，各自人生遇上不同際遇：有人追逐自由而為夢想拼搏；有人遇上命中注定的戀情；有人只想活出真我，是最平凡不過的家族傳記故事。情節簡單而平淡，但說出不少現今女性獨立而自由的心聲。宣揚女性獨立、男女平等訊息，更帶出女性追夢的意志。

導演、編劇：Greta Gerwig　　　主演：Saoirse Ronan, Emma Watson, Florence Pugh, Eliza Scanlen

02 ／ 我們有沒有勇氣去承受
不如幻想中美好的愛情？

「原來傷口的疤痕，碰到也不痛，才是真正痊癒。」————《幻愛》(2019)

曾經受過的傷害，是會記一輩子的。畢竟傷害已成，一定會留下褪不去的疤痕，以證明自己曾狠狠的跌過，並重新站起來面對。傷痛需要正視，才能讓時間把傷口治癒，並帶着過去的傷痛和力量，繼續向前，再次找到愛的可能。

在愛情裡，每個人都是愛幻想的瘋子，渴想被愛，但亦怕受到現實的重擊。愛情是盲目的信仰，總是相信自己喜歡的人有一天會愛上自己。哪怕是無止境的等待，還是甘心一直等下去。

不是非愛不可，只是對方已成為自己的軟肋，離不開，也堅強不起來。

我們都希望在愛情路上，能找到一個會無條件包容自己，又會在人群中伸手拯救我們的人。可惜，愛情並不完美，但重要的是，我們有沒有勇氣去承受不如幻想中美好的愛情？完美不是愛情的先決條件，重要的是如何愛和被愛。

在愛情中最無能為力的，是不能接受自己的同時，又希望對方能接受自己。在別人身上找出自己被愛的證據，最終是無法擁有安全感的。每個人都有棱角，但不需要刻意磨平，反而互相努力填補，才能完成一個完整的圓。

一段好的愛情，就是能在黑暗中找到光明和溫暖，即使身於絕處也能逢生。

「原來傷口的疤痕」

「碰到也不痛」

「才是真正痊癒」

電影簡介：
　　《幻愛》，被包裝成關懷弱勢病患者的都市故事，內藏一個人人皆有共鳴的愛情通病。
　　故事講述一名渴望愛情的精神分裂症康復者愛上他的輔導員，遊走在真實與虛幻之間的愛情。在輔導的過程中，兩個受傷的人因相愛而得到救贖。表面是一套鼓勵接受精神病患康復者的故事，其實是一套比現實更真實的愛情故事。

導演：周冠威　　　編劇：曾俊榮、周冠威　　　主演：劉俊謙、蔡思韵

03 ／ 無法阻止關係的變化，
沒能減慢變質的速度，
沒能留住一個不愛你的人。

「人生中有多少個機會，能遇到懂你的神經病？」─────────《怪胎》(2020)

在大千世界中，每個人都像異類般存在，但卻從不孤獨，因為異類並不是個體，而是一群特別的人。要相信，世上總會有能懂你的異類，而大家都在等待對方的出現。他們不是假裝明白，也不是因不明白而排斥你的「正常人」。

願意愛着你真正樣子的人，才值得讓他們走進自己的生命中。

愛情是一種強迫症，強迫自己適應改變、強迫對方不要改變、強迫雙方假裝在同一頻率之中。可是，頻率同步與否是強迫不來的，就算勉強調好，最終也會跳調。

為愛勉強，比患上強迫症更不舒服，但只要放下執着，這長期疾病就會好轉。

每個人在愛情裡都是怪胎。愛上一個人時，在雙方眼中全都是獨一無二的優點。不愛時，連看着也覺生厭。

關係猶如兩個人在蹺蹺板上，只有平衡才能維持舒心的高度，一旦失衡，過往的一切優點都成為現在的缺陷。關係失衡往往都是因突如其來和不能預料的改變，可能是工作環境的轉變，或是喜好的改變。

　　一起經歷成長和改變，其中最難的是成長而不分開。因為面對改變中的不安，不是每個人都能共同抵擋的，逃避也是一種選擇，選好了就不能後悔。如果最後沒能撐過適應改變的過程，就只得分道揚鑣。

　　愛情是容不下污垢，還是看見污垢也要裝作看不到？若沒有承受對方污點、缺陷、棱角的勇氣，那麼愛上的也只是幻想中的他。

　　感情無常消逝，我們又能怪責誰？不論在蹺蹺板上誰決定要先離開，另一方都會受到傷害，最終結果也是一樣。我們總是無法阻止關係的變化，沒能減慢變質的速度，沒能留住一個不愛你的人。

電影簡介：
　　《怪胎》，我們都是愛情中的怪胎，在強迫症下渴望得到不變的愛情。
　　故事講述兩個嚴重神經性強迫症患者 (OCD) 相遇到相愛的故事。兩個人同樣也有潔癖症，平日最愛清潔家居，因為害怕細菌而每次出門都需要全副武裝，所以每月 15 號才會出門一次，也因而無法出外工作和正常社交。有一天他們在超級市場相遇，然後陷入愛戀。隨着一方的 OCD 消失，彼此的共通點也都消失，然後他們還剩下什麼？

導演：廖明毅　　　編劇：廖明毅　　　主演：林柏宏、謝欣穎

04／回憶有多美，想起時就有多痛。
我們不用強行刪除，只需好好珍藏。

「過去是我們最大的敵人，放下一個人沒丟東西那麼簡單。」————《無痛斷捨離》(2019)

世上哪有無痛斷捨離。

即使丟掉物件，但那個人還是一直住在心裡。

放下一個人沒丟東西那麼簡單，但凡真心愛過，一切就更不容易，會發現有些感覺，是永遠不能釋懷的。

有時候真正放不開的其實只有自己，別人沒有我們想像中般耿耿於懷。

正如處理回憶一樣，每個人都有自己一套處理前度遺物的方法，有人會很快刪除所有照片，避免看到時再次觸及傷口；有人會丟掉所有有關對方的物件，假裝對方不曾佔有過自己的生活空間；有人會取消好友，斷絕來往。

舊物可以丟棄，但回憶永遠是我們最大的敵人。

回憶有多美，想起時就有多痛。

我們不用強行刪除，只需好好珍藏。

大部份被留下來的東西，總蘊藏着一段美好的回憶和真摯的感情，有時不能只靠實際衡量。

　　有些事物無用，但卻和自己有着深厚感情的連繫，會時刻提醒着過去的某段感情，就算丟掉了以前的自己，那部份的回憶還是會一直殘留。

　　不是每一段感情都能好好說再見，總是不急不忙地相遇，然後匆匆忙忙地分道揚鑣，但回憶不曾消失。

　　有時不一定要忍痛拋棄回憶，像放進大箱內般，可以把它放在心深處。

　　真正的斷捨離不是拋棄所有事物和感情，而是捨棄不好的，只留下好的。

電影簡介：
　　《無痛斷捨離》（台譯：就愛斷捨離），捨棄了所有牽絆、告別了一切情感，才發現最想丟掉的是自己。
　　故事引用了風靡全球的「斷捨離」現象作主體，帶出反思斷捨離的確實必要性。講述剛從外國回流的女主角，決心要把家中改造成空間感極重的白色文青大屋，但家中堆滿了陳年舊物，於是進行斷捨離大工程。執拾舊物的過程中找回了前度的舊物，不忍丟掉，於是主動聯絡失聯已久的前度。

導演、編劇：Nawapol Thamrongrattanarit
主演：Chutimon Chuengcharoensukying, Sunny Suwanmethanont

05／最悲傷的是從未遇上一個 能在你生命中留下痕跡的人。

「人一旦習慣了孤獨，那才是比悲傷更悲傷的故事。」———《比悲傷更悲傷的故事》（2018）

成長，讓我們變成了一座孤島。歲月，為我們披上一副看似無堅不催的鎧甲。

人愈大，愈容易習慣孤獨。

脫離了學校的群體生活，每個人都只是獨立個體。即使擴闊了社交圈子，但感覺人與人之間的關係比以前更陌生，於是慢慢就習慣了孤獨，認為自己一個人也可以生活下去。

寂寞是一種慢性毒藥，會慢慢侵蝕人的情感和心智。

寂寞到極便是瘋狂，會感覺身體上有個缺口，拼命想用很多事情填補，卻填補不了。

在令人喘不過氣的生活節奏下，有時不是不接受寂寞，而是希望有人能共同分享在生活上的喜怒哀樂。

世上最美好的事，大概就是找到一個能與你分享生活的人。雖然分享並未能解決生活難題，亦未能平息人際關係或工作上的干戈，但至少感到被在乎和有人聆聽自己的需要。

因為這一個人，會覺得其實生活也不是那麼苦，還是值得繼續前進和奮鬥。

愛情沒有太多如果，只有結果和遲來的後悔。

沒有人是不應該愛的，只怕不夠勇氣愛上。有時以為的偉大成全，只是自己為自己而上演的一齣悲劇。

在愛情裡，最缺乏的不是真心，而是誠實面對自己的勇氣。因鼓不起勇氣，那個人就逐漸消失於人海中。

喜歡一個人就要有不怕受傷的勇氣。如果最終只是敗給勇氣，就算再喜歡，也無法傳遞予對方。

不如為自己和對方勇敢愛一次，不為生命留下遺憾，才是對雙方最美好的安排。

大概最悲傷的不是失去一個人，而是從未遇上一個能在你生命中留下痕跡的人。

電影簡介：
　　《比悲傷更悲傷的故事》，沒能在餘光中勇敢愛上才是比悲傷更悲傷的事，世上沒有永遠，但能有下輩子。
　　電影改編自 2009 年韓國同名電影。故事講述 K 與 Cream 自從失去家人後，成為彼此最親密的朋友，同居十年相愛相依，卻不是戀人的關係。K 患有絕症，因而未能鼓起勇氣追求。為了讓 Cream 能擁有幸福，決定隱瞞病情，擅自為對方規劃未來。

導演：簡學彬　　編劇：呂安弦　　主演：劉以豪、陳意涵、陳庭妮、張書豪

06／我們永遠無法
透過努力得到被愛。

> 「關於愛情，你只能很努力，不是努力讓他來愛你，而是努力讓自己無愧於心。」
> ————《可不可以，你也剛好喜歡我》(2020)

我們永遠無法透過努力去令一個人愛上自己，而接受現實不等於拒絕努力，應要有承認努力後，都可能會失敗的勇氣。我們只能盡其所能去愛，即使面對挫折，也不要在愛情中失去最原本的樣子。無論能否得到愛，我們還是值得被愛。

我們都試過為愛奔跑、為愛改變、為愛放棄原本最真實的自己，希望的就是能換取對方的「剛好」喜歡上。愛情要兩個人才成立，一個人喜歡，再怎樣也只是單戀。在任何關係上，都需要有對等的付出，才能長久維繫。

有時每段關係都欠一個「剛好」。陌生人欠一個剛好認識的機會，從此擦身而過；好朋友欠一個剛好解釋及和好的時機；對方欠一個剛好表白的衝動。這樣的「剛好」，我們渴求過無數次，但都沒有等到。

在感情中先說愛的人並不卑微，在愛面前害怕認輸的人才是。愛需要莫大的勇氣，才不會將彼此錯過。

有時寧願從未認識某些人，但同時又慶幸在茫茫人海中遇上。

總以為都能灑脫地歡迎對方到來，同時亦能笑着歡送他離開。現實是最後還是留有遺憾，不情願地看着對方默默走遠。生命間的相遇就是如此無能為力，

無法控制遇上誰，也無法阻止誰的離開。

真心喜歡一個人就是這樣，渴望一輩子永不變質的關係。

但時間不會倒流，人也沒有能力讓事情重新來過。唯有給自己一個出口，放下想改變又不能改變的執着，然後好好重新出發，畢竟有些事放在心裡惋惜就足夠。

喜歡可以是前進，亦可以是後退。願我們都能學會，在面對愛時要勇敢追求，面對拒絕時也要學習忍痛放手。

愛情從來都是得之我幸，失之我命，喜歡一個不喜歡你的人是正常不過的事。唯一能肯定的是，每次的小挫敗都能成就更好的自己，以迎接下一次愛戀的來臨。

沒有誰的愛比較偉大，亦沒有誰的愛不值得被珍惜。只有真正愛過才明白，比起令你愛上我，更希望你能遇到一個真正喜歡，而對方亦毫無保留地愛你的人。

電影簡介：
《可不可以，你也剛好喜歡我》，我們欠缺的勇氣，能否以一生的運氣來彌補？
　　電影改編自台灣著名作家肆一的同名書。故事講述喜歡肆一散文和熱愛塔羅算命的筱湘，愛上青梅竹馬的助豪。在她準備表白時，他卻搶先向她的好朋友依靜告白了，依靜定下「不可能的任務」，要求助豪要成功撮合三對不可能在一起的組合，才答應交往。在追求的過程中，筱湘一直為助豪排解疑難。遊走於友情與愛情之間，二人最終能否走向完美結局？

導演：林孝謙　　　編劇：林孝謙、呂安弦、林怡鳳　　　主演：陳妤、曹佑寧、林映唯

07／人生那麼短， 卻希望能為一個人而停留。

「就算世界就此不再放晴也沒所謂，比起藍天，我更想要你在身邊。」——《天氣之子》(2019)

人生中會遇上數以千計的人：有些與你擦身而過，有些在留下永不磨滅的痕跡後，又瀟灑地離去，但總會有一個人，讓你再次相信愛情，並甘之如飴。

任世界殘酷對待，仍會想把世上所有的溫暖都獨留給他。他並不完美，但生命因他而變得完整。他總能撫平你的傷痛，願意為你的笑容而努力付出一切；對世界失望時，會令你重拾一點希望；在所有人都離去時，也決意守候在旁。縱然有時會有小爭執，但因為愛而變得強大，變得不再恐懼。

世界這麼大，卻只屬於一個人；人生那麼短，卻希望只為一個人而停留。

愛一個人既自私亦無私，自私在不顧一切去愛，即使放棄一切，也不想失去他。無私在願意付出所有，為對方的幸福而傾盡全力。每一段愛情都是由自私走到無私，從只想擁有一個人，到願意陪伴在旁，去面對世間一切變化。

不論是下雨颳風，都有他在旁撐傘，一起避過水窪。就算經歷逆境，都有他一起苦着憂愁、笑着迎戰，能為愛去共同承擔所有幸與不幸。

比起世間所有，更想要你在身邊。天氣再惡劣，有你一切就好了。願困難不會使人分離，無論有多少阻礙，也堅守在旁，一起笑看世間風雨。

「就算世界就此不再放晴也沒所謂」

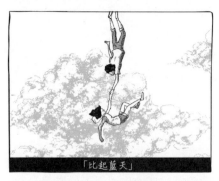

「比起藍天」

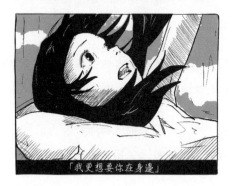

「我更想要你在身邊」

電影簡介：

《天氣之子》，世界再崩壞，有你更勝一切。

日本人氣動畫導演新海誠繼《你的名字》後的動畫電影。故事講述在氣候大亂的東京，帆高遇上能改變天氣的「晴女」陽菜。他們的相遇，為生存帶來變數，同時亦為東京存亡帶來關鍵的影響。他們的相遇與這世界的秘密，讓彼此有了連繫。看似渺小的人類，當面臨世界問題時，是應該埋沒真相地繼續各自生活，還是該作出改變，為世界負上應負的責任？當面臨失去愛的邊緣，我們可以為愛付出什麼？

導演、編劇：新海誠

08 ／ 當我們選擇遺忘悲傷的時候，
同時也忘掉了當中美好的部分。

「你可以將一個人從記憶中抹去，但要打從心底忘記對方又是另一回事了。」
—————————————《無痛失戀》Eternal Sunshine of the Spotless Mind (2004)

關於忘記這回事，我們只能順其自然，不能勉強，也不用試圖努力。愈是努力忘記，就愈是深刻。真正的忘記，是從來都不用努力的。

當我們選擇遺忘悲傷的時候，同時也忘掉了當中的美好。回憶痛苦，是因為當中最甜美的部份已不能復返。

當一段感情逝去，我們會恨不得想刪除記憶，或是把那個人給徹底忘記。

但後來發現，我和他，剩下的就只有那段回憶了，真的想把僅餘的回憶，都不留餘地刪除嗎？

曾經深愛過的，永遠都會在心中留下不能磨滅的痕跡。如果分開不痛苦，那代表根本沒有真正相愛過。

在愛情中，每個人都患上不同程度的強逼症：有人強逼自己從刻骨銘心的戀愛中抽身離開；有人強逼雙方忘記一切回憶，勉強接受一段不適合的感情。

失去時的不甘心，使人在關係中成為弱勢。「不甘心」換來的往往不是理想的愛情，更成了傷害自己的最大武器。執迷不悔，抑或努力過後絕不後悔，只是一線之差。

感情中最痛的是無表面傷痕，但內裡卻傷得深刻入骨。外在正常生活，白天還能勉強撐着身體，偽裝成一個忙碌工作的都市人。到了晚上回到家，周遭寧靜，更顯得內心想念的聲音像劃破長夜，迴盪不斷。

我不是非愛你不可，只是在每個失眠夜，都看着刪不掉的舊訊息進睡。每想念一分，心就多傷一吋。

離開你以後，記性彷彿變好，愈舊的記憶，卻愈深刻記得，忘不掉也不想忘掉，怎麼人總不能選擇性忘記。回憶很美，因為我們再也回不去了。

愛就像永恆輪迴。

假如把記憶刪除，我們還是會愛上同一個人，因為感覺不會因記憶而消失。

假如重新再愛，還是會互相傷害，但創傷令我們成長。

在成長中，學會接受和面對自己與對方的不足。經歷創傷的洗禮後，成為一個能接受痛苦、又能成就雙方的自己。

電影簡介：
　　《無痛失戀》（台譯：王牌冤家），莫失莫忘讓我們活在痛苦的邊緣，還是回憶消失更讓我們痛徹心扉？
　　阿祖在一次失戀後，遇上嘉雯。兩人儘管性格迥異，但還是交往成為情侶。後來兩個人的愛情出現了大問題，瀕臨決裂。阿祖發現嘉雯光顧記憶清除公司，把他們之間所有的記憶刪除。他大受打擊下也決定光顧服務，在洗腦程序中，發現想要保留部份美好的記憶，於是奮力抵抗洗腦程序，努力保留他們只剩下的一點回憶。

導演：Michel Gondry　　　編劇：Charlie Kaufman　　　主演：Jim Carrey, Kate Winslet

09 ／ 我們都無法避免失去，
只能在擁有時好好享受。

> 「人人每天都說我愛你，但直到不能再當面説，才知有多深愛。」
> ──────────《死亡無限2次LOOP》Happy Death Day 2U (2019)

珍惜是有期限的，而且比我們想像中要困難。

曾經以為時間緊握在手裡，總把想做的事情和想說的話都留在下次。到再沒機會時，才發現其實生命裡沒有多少個下次。尤其每當得知事情有所期限時，才會醒覺要珍惜。我們都想得到「永遠」、「一輩子」，但真正的永恆是珍惜自己所擁有的。

我們都無法避免失去，只能在擁有時好好享受，記下當刻的一分一秒，珍惜當下。

生命中最大的遺憾，莫過於在有限時間內，沒有向愛人好好表達愛意，來不及告別，對方就已離開了。

世事無常，生命總在意想不到的時候，給我們一場又一場的意外，確實無人能確保明天的到來。不過，至少擁有今天，想做的事情，想說的話，都留在今天。

如果願意用心去看，對的人就在身邊；如果願意用心感受，愛一直不曾離開。

人庸庸碌碌一生，一直追趕某些遠在天邊的事，而忘記把握機會擁抱和珍惜已擁有的人和事。人不應只在乎得到多少，更不應讓得到的給失去掉。

人的一生有多長？或許要花很多時間才會遇上對的人，但只要用心盡力去愛過，相愛的時間並不會是最大的問題。因每一個相愛的瞬間，都能成為一輩子的回憶。

喜歡一個人就別輕易說離開，誰也沒法預料何時是最後一次見面，令那句沒說出口的話，成了永遠的遺憾。

或許世上並沒有天長地久，但絕對有一種感情叫「愛過便足夠」。時間長短不會影響愛的深淺，只會令人更加珍惜，用僅有時間和對方留下最美好的回憶，綻放出最燦爛的火花。

致總抓不住時間的你：

追逐着時間，彷彿只懂向前看，就會忘了停下腳步，細心留意眼前的美好。

生命短促，不容浪費時間，但別為害怕浪費時間，而浪費了自己。

有些人花一輩子追上時間，趕上別人的成就，卻不及活得自在、樂得及時滿足。

願你能走在時間的前面，為任何時候做好準備。

電影簡介：
　　《死亡無限 2 次 LOOP》（台譯：祝你忌日快樂），如果今天是我們餘生的最後一天，請讓生命真實地活着。
　　電影為《死亡無限 LOOP》的續集。崔莉莎於上集墮進了無限輪迴的死亡模式，被兇手不斷重複殺害，好不容易找到兇手，並打破無限輪迴後，卻發現男友的室友萊恩也陷入了無限輪迴，決定出手相救，幫他找出殺死他的面具殺手。

導演、編劇：Christopher Landon　　　主演：Jessica Rothe, Israel Broussard, Phi Vu

大概喜歡一個人

就要有着不怕受傷的勇氣。

10/ 我們有勇氣相遇，
但還未有勇氣相愛。

「你知道喜歡跟愛的分別嗎？就是你對我和我對你的分別。」

————————————————————————————《曖昧不明關係研究學會》(2014)

我們有勇氣相遇，但還未有勇氣相愛。

在愛你的年頭，長年累月的期盼着你的喜歡會變成愛，但終歸沒能等到平等相愛的那一天。我們總不約而同地有同樣想法，但在愛情裡卻分道揚鑣，沒有一絲重疊。

在無數個反覆猜測你心思的晚上、在每個起來就想看到你的清晨，漸漸發現似乎只有自己在掙扎，一直希望這段關係能蒙混過關。

答案早已明瞭，卻不想承認。

或許說穿了，你的在乎只限於朋友的在乎。或許說穿了，你就是沒有那麼喜歡我。

人人都說曖昧是戀情最美好的階段，但它並不是一份完整的愛情，卻比一般愛情更心酸。感情最怕拖延，明明跟對方有感覺，卻不說一句，選擇繼續曖昧。

曖昧，就是不夠愛，或者愛得不夠勇敢。

雙方以為在安全範圍內，時進時退，確保自己能隨時不帶一點責任，抽身

離場，這樣大家就不會受傷，但卻失去對愛情的基本尊重。愛情就是當兩情相悅時，要愛得勇敢，不讓雙方有一絲遺憾。當不愛時，亦能勇敢離開。

情感的本質是直白和敏感的，但也因害怕別人的目光和受傷，所以才不願把情感外露，然後用不同方法嘗試測試相愛的可能，曖昧成了避風港。

享受曖昧，不是因為享受患得患失、晦暗不明的關係，而是可控制進退得失。很多時候，關係的變化比預期快，往往瞬間就失去對方的蹤影，所以我們都要有即使受傷，也不害怕孤單的決心。

生命中有着對方，就是最大的避風港。

電影簡介：
《曖昧不明關係研究學會》，如果我們都夠愛，就不要曖昧了，好嗎？
故事圍繞幾位從中學相識的青年，訴說他們之間的微妙關係。有人暗戀誰；有人苦戀誰；有人亦不想再愛那個誰。每個人都活在曖昧當中，享受曖昧帶來的愉悅，但也在逃避面對真實的答案。曖昧就是什麼都沒有做過，但卻刻骨銘心。

導演、編劇：麥曦茵　　主演：王敏奕、梁曉豐、江嘉敏、林耀聲、黃溢濠、盧鎮業

11／愛情中，每一個口是心非的人 都有着一顆渴望被愛的心。

「後來才明白，如果真的喜歡一個人，是不知不覺；原來喜歡一個人，會沒有勇氣告訴她。」
────────────────────────《我的少女時代》(2015)

暗戀是世上最苦的甜味。喜歡一個人卻不敢告訴他，寧可默默地喜歡，也不願冒險，生怕連握緊在手上的友情也會失去。心中每天演練千萬次小劇場，無限次希望自己能放棄。每一次準備轉身離開的瞬間，都會被對方的一個眼神或好意，再重投暗戀的無邊折磨中。

暗戀是最安全和自由的單方面戀愛模式，悄悄地喜歡意味着不用遭受拒絕，也不用面對誠實後關係轉變的麻煩。

有時，我們會喜歡暗戀的感覺，因為既能保護自己，又能保持與暗戀對象的距離感，使我們從中得到無限幻想。進一步怕失去一切，留在原地至少可以安於現狀。每個暗戀對象都像雲霧中透射出的光柱，既耀眼又迷人，倘若沒有雲霧遮擋太陽，就不會形成光柱，就像暗戀的距離感，太近會失去完美的幻想，太遠則怕無法了解對方。

愛情中，大概每一個口是心非的人，都有着一顆渴望被愛，但又害怕受到傷害的心。在無所容心的表情下，滿懷擔憂與着緊的心情，總希望能在對方面前展現更完美的一面，卻總在表達心意時顯得笨拙。愛一個人，可以義無反顧地為對方做許多傻事，只求他幸福快樂。即使能給他幸福的是另一個人，也願意給予無限成全。愛就是這麼單純，喜歡上一個人就是這麼簡單。

如果世上真有一種「剛好」，希望會是他剛好也喜歡我。單戀總是若隱若現，令人難以捉摸。但因為愛，即使他愛不愛自己都覺值得。等待成為最長情的陪伴。

「後來才明白」

「如果真的喜歡一個人，是不知不覺」

「原來喜歡一個人」

「會沒有勇氣告訴她」

電影簡介：
《我的少女時代》，想把餘生的願望都給你，即使陪在身旁的不是我。
　　故事講述平凡女高中生林真心，一天收到幸運信要轉發給別人，而意外誤交損友——學校霸王徐太宇。二人分別愛上學校的校草和校花，共同組成了「失戀陣線聯盟」去勇敢追愛。隨着時間的累積，彼此漸漸看清真正愛情的模樣，也看透了彼此的真實情感。

導演：陳玉珊　　　編劇：曾詠婷　　　主演：宋芸樺、王大陸、李玉璽、簡廷芮

12／ 有些人縱然註定與我們 有着美麗的相遇，但還是無法相愛。

> 「緣為冰，我把它抱在懷裡；冰化了，才發現緣份也沒了。以為不放手，它就會一直在嗎？抓住會痛，不放手最後也會消失的。愛得深沒有錯，真正屬於你的愛情，不應該是傷人的冰塊，應該是一杯溫暖人的熱茶。」————————————————《擺渡人》(2016)

致我們愛過的人：

那時，我們多累也願意付出時間賴在一起；那時，即使是偶爾親親小嘴，也倍感浪漫。沒想到，愛情在時間的洗禮中，愈顯脆弱。可能有些感情來得太早，還未來得及學會愛，就被逼忍痛放手；可能有些人總不在對的時間出現，令自己失去後才後悔。

可惜的是，我們都不是能讓彼此幸福的人，最終放手才能令彼此得到最大的祝福。

因為一個人，我們永遠都會記得失去的痛；因為一個人，我們學習到怎樣去愛人、愛自己；也因為這一個人，我們才發現結束戀情，並不等於停止想念，反之會隨時間變得愈來愈深刻。

有些回憶捉得愈緊，就愈痛苦。回憶中總有一些心結解不開，可能源於怨恨、責怪或失去某人某事使心結愈纏愈緊。

世上沒有什麼過不去的事情，亦沒有不會痊癒的傷口。把自己困在過去，就永遠看不見身邊的美好。有些人、有些事、有些回憶，必須要放下，才能勇敢繼續前進。

　　愛從來都不容易。有些人以為只要本着愛的名義就能走進對方的心,可是每個人心裡都有一道被鎖上的門,需要經歷重重關卡,才能走到門前。若然拿錯了鑰匙,就算不甘心就此放棄後退,還是得困在原地,不能踏前一步。

　　有些人縱然註定與我們有着美麗的相遇,但還是無法相愛。大概真正的成熟,就是要接受不是所有努力都必定有回報、不是所有我們愛着的人都愛我們。學會放下沒有結果的人和事,愛一個更值得愛的人。世界這麼大,總能遇上一個互相需要並互相相愛的人。

　　有些愛並不完整,亦不長久,只是在旅途中偶然出現的風景,映入眼簾後,留下深刻記憶,最後還是隨時間消逝。生命就是有人出其不意出現,過後又淡然消失。有些事,只有過客才能教到,教會我們學懂不必執着不屬於自己的人和事、教會我們珍惜眼前。

　　有些關係,即使多用心去付出和努力,也只會愈來愈淡。留不住的人,即使多不捨,還是會愈來愈遠。最後能在生命中停留的,是一個能把你當成唯一,而不只是他生命幾分之一的人。

電影簡介:
　　《擺渡人》,人生總有放不下的事情,人人都是擺渡人,也能被擺渡。
　　故事講述金牌擺渡人陳末和好友管春開設酒吧,為一些在感情中過不去的人抒發情感,並讓他們早日在痛苦中靠岸。在「擺渡」的過程中,他們也是一個應該被擺渡的對象,但他們只能依靠自己的內心來拯救自己。

導演:張嘉佳　　編劇:張嘉佳、王家衛　　主演:梁朝偉、金城武、Angelababy、陳奕迅、張榕容

13／ 我們不是忘記長大，
而是都忘了以同一步伐前進。

愛一個人與雙方的實際距離無關，因為不論遠或近，都會面臨很多問題，需要共同解決。只要彼此都願意為着愛承擔責任，就能一直走下去。有些人縱使天天相見，內心卻隔着更大的距離。

距離源於思想上差異，源於是否願意同步去面對生活模式的不同。有時遠距離倒讓人把關係看得更清，看清關係會否因空間和時間而輕易改變。

每段感情、每個人都是一個未知數。一段感情從未知開始，也總在未知下結束，總是過了很久後，才明白當初為什麼會分開。

害怕未知的人不確定自己會否因未來的變化而動搖，同時明白時間和空間的距離對一段感情影響最深。距離會慢慢分化彼此的想法和感情，漸漸產生分歧，兩顆心會在不知不覺中愈來愈疏離。

感情一旦出現不對等，就很難有完美結局。

「不同步」才是感情中的致命死因。

事實上，我們不是忘記或者停止長大，而是我們都忘了繼續以同一步伐前進，不再朝向同一個目標進發。空間的距離最初可以實際行動來縮短，但沒想過距離也將彼此的想法拉遠了，而思想的距離是永遠無法填補的。

曾義無反顧每天陪你追夢的人，不一定能陪你走到最後。儘管相愛，但可能最後還是各自奔往沒有對方的未來。在一段感情中，相愛是最溫暖的狀態，但最後能成全對方才是最大的禮儀。

曾經陪伴彼此發夢，漸漸發現生活和心中所想的不同，最後大家選擇懷着最大的祝福，歡送對方離開。即使曾經愛得多轟烈，最後都能笑着放手，不是因為我不愛你了，而是因為深愛着你。

沒能一起走下去，你永遠成為生命中不可磨滅的痕跡，也成為彼此生命中最美好的缺憾。

電影簡介：
　　《六弄咖啡館》，我的青春有過你，也有過遺憾。每個人都有類似的青春，但卻都有不一樣的人生。
　　故事講述人生曲折如巷弄的四個同班同學：關閔綠和好友蕭柏智自小一起讀書和追女生。小綠暗戀女神李心蕊，在好友幫忙下撮成戀情。後來因考上不同學校而維持遠距離的關係，發誓「與你同在」的承諾，最後還是避不開人心的距離而被打破。

導演：吳子雲　　　編劇：吳子雲、鄭源成、何素芬、廖明毅（原著：藤井樹）
主演：董子健、顏卓靈、林柏宏、歐陽妮妮

14／ 我們永遠無法透過百分百的在乎，
而得到一個人百分百的愛。

> 「背叛傷害不了你，能夠傷害你的，是你太在乎；分手傷害不了你，能夠傷害你的是回憶；真正傷害你的，永遠只有你自己。」————《巴黎假期》(2015)

　　因為愛，所以我們變得在乎一個人，但也因為在乎而受到傷害。我們永遠無法透過百分百的在乎，而得到一個人百分百的愛。在互相付出的過程中，總有落差與失望，當中的痛是最難以承受。

　　總抓住過去回憶的，永遠都是傷得最深的一方。即使不能自拔地往下沉，還是得不到對方的在乎。

　　要在創傷中復原，需要的往往不是如粉擦般擦走往事，而是在傷痛中肯定自己的價值，相信未來會有找到愛的可能，勇敢地走出傷痛，再次信任自己和別人。

　　失去一個人最痛的大概是習慣，關係一下子改變所伴隨的不適應；或者可能是面對一個人突如其來消失所帶來的不安；更可能是不甘心自己一路上付出，到最後一無所有。

　　有時，失去不代表失敗。

　　不適合你的人，繼續一起只不過是在看不見的未來兜圈；不適合你走的路，再努力前行也沒法令你成長。失去一個人很痛，但更痛的是強逼自己擁抱一個不能令你幸福的人。我們該慶幸，一輩子不會只愛上一個人。下一秒可能和誰

在人海中走散，也可能會重遇。

　　沒有太多事情和關係能夠重來，不如繞個彎，說不定會找到更適合你的天空。

　　愛情不是童話故事，不是遇上就能譜出美好結局，偶爾也會碰壁，但每一次相遇都有其意義，每一次挫敗都令我們成為更好的人。愛能完整人生，而愛必須具備勇氣與忍耐。

　　穿梭在人海中，就像遊走於愛與傷痛的邊緣。愛與痛本是雙生，愛得愈緊，傷害得愈深。用力愛的同時，也可能不知不覺傷害了對方。雙方都像被熊熊烈火燃燒，心中同樣留下烙印和痛楚，並留下一直隱隱作痛的疤痕。為免讓別人發現，於是更努力偽裝自己，戴上一層又一層的面具遮蓋，假裝痊癒。

　　生命中確實沒有傷痛是能夠完全康復，只能假裝放下、假裝不痛，然後再向下一個歷程進發。我們不能選擇被誰傷害或避免受傷，只能在面對愛的同時，鼓起勇氣承擔痛楚。

電影簡介：
　　《巴黎假期》，用傷痛證明深愛，用放下等待痊癒。
　　講述兩個主角拋開情傷展開新生活、各自需要被拯救心靈的故事。在香港擁有高薪工作的林俊傑和女友婚事告吹，被老闆派到巴黎打理酒莊展開新生活。他與在結婚前夕遭到未婚夫拋棄的丁曉敏，分租公寓。適逢她失戀陷入極度厭惡男人的狀態，林俊傑只好偽裝成同性戀者才能入住。在他的幫助下，丁曉敏逐漸重拾自己的人生，走出低谷。

導演、編劇：阮世生　　主演：古天樂、郭采潔、方中信

15／愛的盡頭並不是完結，而是不知道如何再愛下去。

「一直以為最糟糕的情況就是你離開我，但原來令我最難過的是，已經不知道如何愛下去。」

——《分手100次》(2014)

愛的盡頭並不是完結，而是不知道如何再愛下去。

一段感情中我們都曾碰上迷失，明明還很愛對方，但就是慢慢地缺乏了愛的衝動。一段長久關係中，會出現許多磨擦，大家都很想解決或磨合，最終可能失敗，亦可能是彼此都知道根本解決不了。

因為在一起太久，很多事情都難離難捨，不是一句分手就能徹底地分開。雖然雙方有無數個問題還未解決，但二人比誰都清楚，再也找不到另一個比他更熟悉、更懂得如何對你好的人。

然而，分開是一個勇敢說再見的機會。

無論是提出還是被提出的那位，都會有說不出的痛苦和悲傷。每一段關係都得來不易，但感情不像工作，努力就有成果，堅持就有希望。

分開的原因除了是不愛、不合適，還有一個最大的原因和願望，就是希望雙方能重獲笑容。未必每一個人都能笑着離開或互相祝福，畢竟深愛過，割捨時的心情誰也不好受，但彼此的傷口會靠時間和信心慢慢復原。

總有一天，回頭看這段經歷，會是感激多於後悔遇上。

　　生命中最大的巧合就是遇見一個你愛他，他亦愛你的人。巧合是難以計算的概率，是隨機發生的，而愛情卻好像冥冥之中已注定了結果。有時即使多努力，還是分開。

　　愛情比一切都虛無，但當中的感受比一切都要實在。如果巧合遇上，要努力且珍惜；如果注定分開，也會好好接受且祝福。

　　即使感情不能走到最後，我們仍是對方生命中不可或缺的人。在最美好的時候遇上，在合適的時候分開，大概每個人的愛情故事都是這樣。在生命的旅途中，必須面對不是每個我們認為對的人，都能長伴到最後。

　　但願我們曾用力愛過，令雙方不帶遺憾離開。愛一個人是能夠保護他到最後，不論感情中誰對誰錯，都保持一顆為對方設想的心，歡送他離開你的人生。

電影簡介：
　　《分手100次》，致所有曾為愛感到無可奈何的人。
　　故事講述小嵐和阿森在一起多年，阿森終日愛玩，而小嵐處事成熟，但經常以提出分手來逼使阿森就範。所以他們決定開設咖啡店，並以「分手迷你倉」的概念讓客人寄放分手後的遺物。隨着見證不同客人的愛情故事，他們的感情也終於到了瓶頸處，不進不退，雙方也無法回到以前相戀的狀態。

導演、編劇：鄭丹瑞　　　主演：鄭伊健、周秀娜

16／ 在愛情裡，
最不能失去的就是最真實的自己。

> 「這個世界上，你會對很多人都有感覺，但並不代表那就是對的人，他們也可能並不適合跟你過一輩子。」————————————————《回到愛開始的地方》(2013)

在還未遇到真正的自己時，我們會遇上很多自以為愛的人。最終時間讓我們知道了，那只是過客。

時間愈久，就愈懷疑自己愛人的能力。因為總遇不到感覺對的人，於是寧願不再勇敢去愛，不想再因落空而失望。

其實，你不會遇到真正對的人，直到你願意傾聽並相信自己。不夠了解自我，是不會明白自己所需，最後只會在無限循環中花光氣力愛人。

在愛情裡，最不能失去的就是最真實的自己。

激情或許會讓我們變得盲目，看不清全部事實，或是甘願被愛情綑綁。總慣常把幻想中的愛情投射在對方身上，當發現和預期有落差時，就會受到傷害，並想要控制或改變對方，但這樣只會換來一連串的互相傷害與無限失望。

愛情永遠不是盲目付出就得到好結果。不如後退一步，看清自己的目標，再踏前一步，勇敢接受適合自己的愛。

遇見錯的人，並不是我們的錯。我們的愛很對，只是還未遇見吻合的人。

有時候太渴望愛，就會忘記本身想擁有哪種面貌的愛，忘記當初追尋愛的

理由，反而盲目地向錯誤的方向尋找。愛是緩慢而需要恆久耐心的練習。並非想愛就得到愛，急也急不來。我們或許都試過急於擺脫單身，渴望重獲被愛的溫度，但錯誤投靠不適合自己的懷抱，會令人愛得遍體鱗傷。

愛錯了人比單身更可怕。將錯就錯而繼續愛下去，感覺就像是將套頭毛衣前後穿反了，隱隱的覺得不自在、不舒服，但卻懶得脫掉更換。

人生版圖中，愛佔最大比例。我們都試過為愛角力，為愛犧牲，最後漸漸失去真實的自己，才發現我們不應只為別人而存在。

或許歷久常新的愛戀是不存在的，但求即使激情消失，仍能轉化為更深厚的感情，形成無可取代的安全感，建立獨立自在而密不可分的平等關係。

在單身的時間中，請耐心等待一個值得配上我們真心的人吧。

電影簡介：
《回到愛開始的地方》，只有回到愛開始的地方，才能找回愛的初心和本質。
故事講述為愛而出發的旅程。在婚前對婚姻抱懷疑，剛好被派到雲南出差的紀雅清，遇上了為完成爺爺遺願遠赴雲南的許念祖。他要找尋爺爺的初戀情人紀雅清，卻碰上同名同姓的她。美麗的誤會下，二人一同踏上尋找爺爺初戀情人的旅程。

導演：林孝謙　　編劇：羅詩、呂安弦、林孝謙　　主演：周渝民、劉詩詩

17／願他即使未能趕上你的過去， 但亦能擁抱你的未來。

「妳是我每天早上起床的唯一動力。」————《遇見你之前》Me Before You (2016)

生命中總有一個人能填滿你原有的缺口，陪伴你渡過不想一個人渡過的時刻；和你一起擁抱生活中的無力感和不完美；和你看盡人生的得與失；在別人紛紛成為過客時，也絕不離開。

相信總有一個人一直為你守候着，願他即使未能趕上你的過去，但亦能擁抱你的未來。

愛是願意成全對方，並成就出最好的彼此。大概最美好的愛情不是擁有對方，而是擁有成就對方的勇氣。人生中遇上的每一個人都讓我們成長，並成就了現在最美好的我們。

雖然，愛情並沒有如想像中完美，總是經過跌跌碰碰，在兜兜轉轉下，才會遇到那個共你過一輩子的人。總有一天，他會遇上你、捉緊你，然後告訴你：「遇上你永遠是不遲也不早，是最剛剛好的事。」

每一次相遇都是久別重逢，既熟悉又陌生，而世間上所有相遇都有無窮意義。即使開始於喜歡，結束於了解，過程中也讓我們更了解自己。

謝謝一個曾給予我們勇氣去面對世界的人；謝謝一段讓我們義無反顧去捍衛的愛情。不論結局如何，分離後重聚，還是在人海中走散，心裡依然感謝。

「妳是我每天早上起床的」

「唯一動力」

電影簡介：

　　《遇見你之前》（台譯：我就要你好好的），遇見你，讓我成為更好的自己。美好的愛情，見證彼此在傷痛下蛻變成長。

　　故事講述露伊莎家境不好，學歷不高，被咖啡店遣散後，接下一份薪酬待遇理想得無法拒絕的工作：要照顧一名四肢癱瘓的病人威爾，成為他的全職看護。威爾是個年輕才俊、學識豐富，在發生意外前是個熱愛生命和探險的人，因車禍而變得一蹶不振，更想了結生命。生性樂觀的露伊莎讓他看見值得活下去的原因。二人因相遇而得到意想不到的收穫，重新找到人生和心靈上的歸屬。

導演：Thea Sharrock　　編劇：Jojo Moyes　　主演：Emilia Clarke, Sam Claflin

18 ／ 比起擁有，
我們更擅長錯過。

「選擇一個可以與你共度一生的人，對每一個人來說都是最重要的決定，因為當你決定錯了，你的人生將會由彩色變為黑白。而且有時候，甚至根本沒有注意到這件事。直到你某天早上醒來，然後才發現，但是已經過去了許多年。」————《親愛的，原來是你》Love, Rosie (2014)

比起擁有，我們更擅長錯過；比起正確的決定，我們更容易選擇錯誤。小時候一直被灌輸人應要作出正確無誤的決定，因為錯誤的選擇會令人負上沉重的代價。到長大後才發現，一錯再錯比做錯決定更可怕。同樣在愛情中，愛錯一個人並不是錯誤，將錯就錯才是最大的錯誤。

愛的力量大得使人在絕望中堅強，亦會在痛苦中變得脆弱，脆弱得明知是錯，還堅拒不放手，以為時間會讓一個錯的人變為對的人。

當猶豫要不要離開一個人時，是否已經證明關係出現了未能修補的裂縫？對的愛，會互相成就為更好的人，而不會產生疑慮和困惑。愛錯一個人並不可怕，可怕的是甘願做一個明知故犯的愛情奴隸，無法從錯誤中抽身。

人與人之間的錯摸，就是源於彼此的時差和價值觀的誤差。明明生活在同一經緯度，卻感受到愛的時差，總是一個愛得太早，另一個太遲明白。

有些人把你的愛看在眼裡，卻無動於衷，往往在你決定停止去愛和付出時，把你追回來。但關係並不是葡萄酒，時間等得愈久愈香醇。有時候等着等着就散了，待着待着就淡了。相愛這回事大概連遲到一分鐘也不可。

最後在年月逝去中，我們等到的只是將彼此錯過。

「選擇一個可以與你共度一生的人」

「對每一個人來說都是最重要的決定」

「因為當你決定錯了，你的人生將會由彩色變為黑白」

「而且有時候，甚至根本沒有注意到這件事」

「直到你某天早上醒來，然後才發現」

「但是已經過去了許多年」

電影簡介：
　　《親愛的，原來是你》（台譯：真愛繞圈圈），如果餘生都是你，多繞幾個圈圈又何妨？
　　故事關於一個彼此相愛，卻在年月間互相錯過的一對好朋友。露絲和亞歷克斯從五歲開始，便是青梅竹馬的好朋友，雖然不是戀人，卻無人能取代彼此在對方心中的位置。隨着長大，不知不覺間互生情愫，卻礙於朋友的界線，而各自走往人生的不同道路。

導演：Christian Ditter　　　編劇：Juliette Towhidi（原著：Cecelia Ahern）
主演：Lily Collins, Sam Claflin

19／真正的忘記是即使想起了，
心裡再也沒有波瀾。

「忘不了就別忘了，真正的忘記是不需要努力的。」—————《大魚海棠》(2016)

每個曾經愛過的人都會成為我們的軟肋和弱點，總是悶在心裡，怎樣也不舒服，總想忘記發生過的一切。但沒有事情是真正可以忘記的，小至一個習慣，大至一個傷害。

我們想要忘記，卻往往無從入手，很希望可以在大腦內設立一個虛擬記憶庫，將不想再時常想起的事，或想忘記但忘不了的事，通通都強制刪除。

然而，忘記從來是不需要努力的。

真正的忘記是即使想起了，心裡再也沒有波瀾。

或許從來就沒有「忘記」這回事，大概只有「釋懷」。

在忘記的過程中，只需要找一個令自己舒心的方式去處理回憶，接受不是所有事情都能輕易放下，甚至有些事情一輩子也沒能真正放下，只可隨時間漸漸淡化。

忘記就是忍痛割捨一直囤積在心裡的人和事，亦意味着要鼓起勇氣重新出發。

就像手指倒刺，一下子拔掉根除確實很痛，但一直放着不理，隱隱作痛的滋味更難受。

或許真正的忘記不是完全忘掉，而是把它放在心底，不會再時常想起。

常回憶過去，是因為過去已不復返。想要捉緊它，是因為關係中只剩下回憶。有時帶來安慰，有時是折磨。

曾經很深愛，但已離你而去的人；曾經很在乎，但漸漸走遠的朋友；曾經欣賞的自己，但慢慢變成最討厭的人。那些最美好的人和事，只剩下回憶的餘溫。

但要相信沒有人會永遠停留在過去，錯過的，不代表不能重新擁有；犯錯的，不代表沒有機會改過。

只要願意踏出一步，把過去留在過去，每個人都可以再次成為讓自己感到驕傲的人。時間會證明只要願意努力，就可活得更好。

電影簡介：
　　《大魚海棠》，我們都只想要彌補犯下的錯，卻忘了要避免犯錯。
　　故事講述所有人類都是海中的一條大魚，出生的時候由此岸出發，死亡的時候游到海的彼岸。椿在十六歲生日那天化成海豚，卻受困於大海的一張網中，被人類男孩拯救，男孩卻不幸丟了性命。椿為了報恩讓男孩的靈魂復活，歷盡種種困難與障礙，幫助他成為一條比鯨魚還大的魚，回歸大海。

導演：梁旋、張春　　　編劇：梁旋

20／ 每一個脆弱的瞬間都是
因為想起曾經最溫暖的你。

「後來的我們什麼都有了，卻沒有了我們。」————《後來的我們》(2018)

後來的我們，在人海中走散了；後來的你，走得愈來愈遠，看着你的限時動態，好像笑臉多了，更活潑了；後來的我，還站在原地，後悔沒能好好捉緊你，內疚曾利用你的愛來傷害你。

或許我已沒有關心你的資格，但想念你不需要資格。你已成為我的軟肋，想起會痛，不想起時會掛念。每一個脆弱的瞬間都是因為想起曾經最溫暖的你。我想念你，只能秘密放在心裡，不打擾是我最後的溫柔。

相戀時總會為未來努力，希望大家能過更好的生活，但往往總在努力付出時走散，還撐不到成功時就分開了。缺少對方的未來，還是當初所憧憬的未來嗎？

讓人走散的不是現實，而是兩人想法的差距。剛開始，大家抱着共同目標出發，因有相同的想法而努力，最後因兩人努力方向不一樣而漸漸走遠。

致人海中走散的你：

希望在那個沒有我的後來，你依舊能過得幸福快樂，追尋所想要的人生。生命中不能一輩子都沒有遺憾，但有我這一個遺憾就夠了，但願你能無悔無憾的一直走下去。

祝 君 安 好。

「後來的我們什麼都有了」

「卻沒有了我們」

電影簡介：
　　《後來的我們》，我們欠缺的並非生命中的「如果」，而是當初捉緊的勇氣。
　　故事講述兩個異鄉年輕人北漂，相知、相遇到分開再重遇的故事。十年的關係，有時候是無所不談的知心好友；有時候是打得火熱的甜蜜戀人；有時候是裝作不認識的陌生人，最後變成一起懷緬過去的前度。十年前在回鄉過年的火車上，一張遺失的車票讓小曉和見清相遇，展開一段異地戀情。小曉渴望真摯的愛情，見清卻盼望自己能早日成功，衣錦還鄉。彼此在努力的道路上出現分歧，錯失愛著彼此的時機。十年後再相遇能否再次捉緊，還是躲不開命運，註定分離？

導演：劉若英　　　編劇：袁媛、何昕明、潘彧、安巍、劉若英　　　主演：井柏然、周冬雨

即使感情不能走到最後，
但我們仍是對方
生命中不可或缺的人。

21／ 我們渴望被愛，
更渴望被愛上的是真實的自己。

「謝謝你完全接受我是誰，而不是要我成為你心目中的我。」
————————————————《再說一次我願意》The Vow (2012)

我們渴望被愛，更渴望被愛上的是真實的自己。

每個人都曾試過因為很愛一個人，而盡力配合他去改變自己，但到頭來發現，如果對方不能接受原本最真實的你，這根本不是愛。

真實的自己，絕不會是完美無瑕。

我們都好像被鎖在恐懼裡，沒有勇氣成為自己，害怕不完美的人不值得擁有美好的愛情。

做一個最真實的自己，總有一天會有人愛上你的一切。

所謂無條件的愛，就是不用顧慮去做最舒服的自己，不需要因對方的喜惡而刻意調整自己；不需要為討好對方而委曲求全地勉強自己。

愛，從來都不用刻意改變自己來換取。

真摯的感情是即使雙方赤裸坦承相對，仍然會願意接納和包容對方的缺點，並以耐心去彌補他的不足。

愛情從來不是 1+1，而是 0.5+0.5= 一個完整的 1。

　　不管是誰，都值得擁有一個懂得欣賞你的美好，又能擁抱你不完美的人。

　　幸福的本質，在於能否找到雙方的平衡點，並能夠為彼此努力，在這個世界一起閃耀。

　　世界這麼大，總有人要你珍惜、疼愛。終究有一個人，令你想被他擁有，渴望自己屬於他，愛上他彷彿比擁有全世界美好，並擁有毋庸置疑的歸屬感，成為你心中的唯一。

　　遇見讓我們相信自己值得被愛；失去讓我們知道自己值得更好；重遇讓我們明白愛要且行且珍惜。兩個毫無關係的人彼此信任，牽手一生，付出一切也甘之如飴，正是感情中最不可思議之處。

電影簡介：
　　《再説一次我願意》（台譯：愛‧重來），一生只得一次的愛戀，希望能穿越陌生的時空重回你的身邊。
　　故事講述新婚夫妻佩姬和李歐發生車禍後，佩姬因頭部重創而失去了過去五年的記憶，並奪走了她與李歐所有過去的回憶。二人試着重新開始關係，但佩姬還是沒法記起與李歐相戀的感覺。眼看妻子慢慢離自己而去的李歐，決定盡力讓她再次愛上自己。

導演：Michael Sucsy　　　編劇：Abby Kohn, Marc Silverstein, Jason Katims
主演：Rachel McAdams, Channing Tatum

22／ 我們也何嘗不是
戒不了張志明的余春嬌。

「我真的很喜歡你，喜歡得我也很害怕。」————《春嬌與志明》(2012)

尋尋覓覓，兜兜轉轉，我們也何嘗不是戒不了張志明的余春嬌。

當在愛情路上遇上困阻時，我們總習慣逃避問題，至少可暫時忘記煩惱。以為關係和熱湯一樣，只要放涼就能繼續飲用，但卻忘了熱湯雖然灸熱，但放太久了就會變質，味道也不復從前。

在愛情中我們都試過奮不顧身地愛上一個人，不分年紀、性格、背景，總之毫無保留地愛護他。因為喜歡就是喜歡，沒有原因，就像便利店中的肉醬意粉，又鹹、肉又少，但在林林總總的商品裡，還是一眼就能看到它。

關係總在剛開始的時候什麼都好，到了產生磨擦以前，還是相信能像童話故事般順利發展，直到承受不了，想擺脫這個人的時候，才發現生活中充斥着他的感覺、氣味，連街上走過的人，彷彿都是他的身影。

感情無法操控，沒法選擇去愛上誰。好感或許可以說斷就斷，但愛無法說不愛就不愛。有時候，愛好像成為自己變得脆弱的理由，愈深愛對方，對方愈會成為自己的弱點，使我們再也無法堅強起來。

當愛得連自己也失去時，才會明白對方不夠愛，比不愛還要可憐。明知他不會珍惜，還是努力對他好，不斷自貶身價。

也許深愛就是會泥足深陷，即使陷入黑泥，使勁的往外爬，還是會愈陷愈深。

「我真的很喜歡你」

「喜歡得我也很害怕」

電影簡介：
　　《春嬌與志明》，當感情充斥着不安，我還能成為你的唯一，而不是幾分之一嗎？
　　電影為《志明與春嬌》的續集。故事講述春嬌和志明熱戀同居後，時常因觀點和生活習慣不同而爭執。在一次爭執中，春嬌搬回舊居，剛好志明因工作調動需搬到北京，戀情就此無聲無息地結束。後來志明戀上空姐，春嬌身旁亦有事業有成兼穩重的交往對象。但當二人重逢，舊情復燃，一發不可收拾。

導演：彭浩翔　　　編劇：彭浩翔、陸以心　　　主演：楊千嬅、余文樂、徐崢、楊冪、陳逸寧、林兆霞

23／當愛上一個人， 就像賦予了他傷害自己的權利。

「當你全力以赴要對一個人好的時候，你就變了傻子、聾子。眼睛除了他以外，什麼人都沒有。就連傷害都變成了一場戀愛的檢測，還傻兮兮的鼓勵自己，安慰自己要堅強。」

————————————————————《從你的全世界路過》(2016)

單戀是一場自己與自己的戀愛，是一場沒有對手的獨角戲，身旁還有許多為你抱不平的觀眾旁觀。

曾經單純以為，戀愛像測驗，努力就會得到想要的結果，但當摸不透測驗範圍時，眼前只有一張白紙，寫上什麼也不會獲得分數。

單戀的心情，就像在山谷裡呼喊，等待也沒回音。喜歡的人也喜歡自己，可能是一個奇蹟，一個只聞其聲、不見其影的奇蹟。

當愛上一個人，就好像賦予他傷害自己的權利。

在乎，成了對方用來攻擊自己的最大武器。

喜歡，成了受傷害也不忍離開的原因。

和在乎的人過於親近，更容易造成互相傷害。

感情中太多無常，導致不安，所以想要保護自己，反而傷害了別人。其實傷害的背後都藏着一顆脆弱的心，等待被對方重視。

喜歡一個人是無所適從的，怎樣也無法舒心面對。

　　想要坦承面對自己的感覺，但又害怕遭到拒絕而不斷往後退。雖説喜歡一個人是最美好不過的事，但活於「只是好朋友」的陰影下，每一天都是煎熬。

　　想要靠近，卻怕過份主動會惹人生厭；想要疏遠，卻又隱藏不住想要親近的衝動。

　　一比零的單戀就如無限加時但又投不進的射球，不斷在龍門前摸空，最後只能看着別人入球取得勝利。

電影簡介：
　　《從你的全世界路過》，感激每個從身邊走過的人，才會有着現在的我們。
　　故事講述陳末和小容是大學校園廣播站的 DJ，畢業後同在一家電台工作。當他準備求婚時，卻被提出分手。陳末本是個知名的心靈導師 DJ，在無數個深夜拯救不少孤獨的靈魂，但卻拯救不了自己。

導演：張一白　　編劇：張嘉佳　　主演：鄧超、白百何、楊洋、張天愛、岳雲鵬

24／ 你有我，我有你，
不就是彼此人生中最渴望的期待了嗎？

> 「站在人生中的如此懸崖上，也許會害怕，同時又充滿了疑惑，但請永遠記住你並不孤獨。我們也許生而迷茫，但現在我們找到了彼此。」
> ──────────《Palm Springs：戀愛假期無限LOOP》Palm Springs (2020)

我們都受過傷害，有過創傷。曾因錯過而落下遺憾，因犯錯而害怕嘗試。

面對人生一切未知數，感到無比困惑。在不安全感下形成保護罩，在不信任下形成無人理解的孤獨。

然而，重要的是我們不放棄希望，然後在世界末日前找到彼此。

不求轟轟烈烈，只想走進彼此的日常。可能不完全理解，但有細水長流的陪伴。

你有我，我有你，不就是彼此人生中最渴望的期待了嗎？

比起琅琅上口的說一句愛你，更想把那份愛存在心中。

或許我們未能迎接明天到來，但當下是我們唯一能抓緊的。

從沒想過能遇上一個截然不同，但感覺可和自己配合得天衣無縫的人：你懂我需要的雲時冷靜，我懂你喜愛的即興狂熱。

每一天都是大同小異，同一種生活模式，差不多的生活習慣，而你就是生

命中的最大變數。

即使雙方一直困在同一天也不會厭倦，好好一同在這大世界探索無盡的未來。

生命中的人來去匆匆，有人突然出現，成為不期然的驚喜；有人卒然離開，成為永不磨滅的遺憾。

但最後還是能遇上一個比自己還要重要的人，他，可能毫不起眼，但走在人群中卻閃閃發亮；她，可能不盡完美，但願意付出最大的愛。

遇見一個人，願意和他分享歡樂與悲傷、幸福與心酸。遇見一個人，重獲生命的意義，才發現生命如此美好。生命轉眼即逝，有這個人能一同走過，真好。

電影簡介：
　　《Palm Springs：戀愛假期無限 LOOP》（台譯：棕櫚泉不思議），當生活日復一日地進行，昨天、今天、明天都過得同樣的時候，想要的就是身邊能有一個共同成長、一起玩樂、一起想辦法過好明天的人。
　　故事講述一男一女掉進時間輪迴中的「一天」。奈爾斯和伴娘莎拉分別都是出席婚禮的賓客，奈爾斯因在時間輪迴中許久，早已放棄要逃出，直至在一天的時間輪迴中遇上伴娘莎拉，二人晚上準備發生一夜情時，奈爾斯被人追殺並跑到山洞躲避，莎拉跟隨，最後雙雙捲入了時間輪迴中。

導演：Max Barbakow　　　編劇：Andy Siara　　　主演：Andy Samberg, Cristin Milioti

25／愛情不是一種紮紮實實，放在口袋裡摸着就能感受到的東西。

「兩個人要維繫好關係真不容易，不要因為做了些什麼，或者沒做些什麼而破壞它。」
——《春嬌救志明》(2017)

愛情要維繫的不只是感情，還有雙方的價值觀。

愛就是給予對方承諾，承諾即使彼此不完美，但也有愛和守護對方的決心。明白每個人生而不完美，亦沒有可完美配合的兩個人。

而愛情中最值得付出的對象，就是一個能看穿自己脆弱一面，還願意在人群中捉緊並一同前進的人。

有些人長期處於想要被愛，但又怕被傷害的矛盾中。

想踏出一步嘗試，卻又怕會摔倒；想自由，卻又害怕不安；想安定，卻又期待新鮮感；想被人理解和接近，卻又無意中築起高牆。

直到一個願意擁抱你不安的人出現，並為此盡最大的努力，證明自己的愛可以成為你的避風港。

愛情不是一種紮紮實實，放在口袋裡摸着就能感受到的東西。

大多數人在遇見真愛前，都不知道怎樣才算真愛。真愛不一定完美，但必定能完整我們的人生。

　　每個人都受過傷，內心都被碎成一塊塊的碎片，有的人會加倍傷害、加倍擊碎；有的人會嘗試拼湊碎片，縱然不能還原，但會用幸福填補這些傷害和不安。

　　真愛就是遇見一個接受你不完美，同時又可一起成長的人。

　　持續的不信任，只會一輩子想愛不能愛，想表達自己又怕別人不接受。只有走出舒適圈，走出築起的高牆，才會擁有真正的安全感。

　　在關係裡往往缺乏的不是忍耐，而是缺乏抗壓性。比起獨處，兩個人會面對更大的外來壓力，亦會因親近而變得漠視對方的需要，或把壞脾氣都宣洩在對方身上。忍耐並不是良好的解決方法，相反，理性的討論和主動開解才能更明白各自的難處。

　　正如永遠不能在水裡憋着氣，彼此都要有一個舒心透氣的位置，才能走得更長久，不會因壓力而分開。

電影簡介：
　　《春嬌救志明》，在感情中每一個人都在等待被拯救。
　　電影為《志明與春嬌》系列的最終章。故事講述張志明與余春嬌的第七個年頭，經歷了相遇、熱戀、分開、第三者介入，終於到了談婚論嫁的階段。當一切順利穩定的時候，比志明年紀還要小的乾媽，從多倫多到香港借住。隨着生活上的轉變，春嬌對愛情的心理陰影逐漸浮現，不安感漸漸擴大，對愛情失去信心。

導演：彭浩翔　　　編劇：尹志文、陸以心　　　主演：楊千嬅、余文樂、秦沛、蔣夢婕、陳逸寧、谷祖琳

26／ 經不起挫折的不是曾信任的愛情，
而是不夠勇敢、不夠愛的我們。

「人不會因為受傷而停止愛人。」——————《婚禮進行識》Destination Wedding (2018)

每個人在未曾受傷前，都是憧憬愛情的。

期待愛人的美好，期待付出後得到美滿的愛。

但人與人之間的相遇，不像磁鐵般一拍即合。在得不到預期的愛時，便會感到失望，最後無意中傷害了別人和自己，令雙方都對愛情失去信心，不敢再愛，但卻又不會因隔絕愛情而得到快樂。

人生不能缺乏希望和溫暖，如果心中只剩下憤怒和恨意，是不會有空間去愛人和感受被愛。

以為避免再愛就能避免受傷，但只把自己困在門內，既不能得到快樂，亦不能活得從容。

傷害教會我們的，不是不再真心愛人，而是如何再次建立信心，從傷痛中走出。

傷害無法避免，但總能從中學會聰明一點，更懂得保護自己，更學懂先愛自己才愛別人。

終有一天，會再遇上一個值得你敞開心扉的人，讓他再次進入那片受傷，但正逐漸康復的心靈之地。

每個人都曾經試過愈喜歡一個人，就愈想推開他的溫柔，生怕成了依賴，所以寧願戴上面具，假裝不需要依靠任何人的愛生存，但內裡卻比任何人都想要得到別人的明白。

愛與痛是並存的，當想要擁有愛的同時，亦必須擁有承受受傷的勇氣。愛情裡真正害怕面對的不是別人，而是內心真正的自己，總害怕別人離棄真實的自己。真正用心愛護的人，不會只因一個缺點而離開，反之會因為看到更多的優點而選擇留下來。

沒有不經磨難的愛情，沒有永遠不受傷害的人。

經不起挫折的不是我們曾信任的愛情，而是不夠勇敢、不夠愛的我們。

電影簡介：
　　《婚禮進行識》（台譯：婚禮冤家），真愛就是避不開的命運。
　　故事講述命中註定要相戀的冤家──失意男法蘭克和厭世女琳賽。兩人在準備搭飛機前往參加婚禮時相識，兩個價值觀完全不同的人湊在一起，才發現要參加的是同一場婚禮，更搭同班飛機、同部車。兩人相處不斷鬥嘴的同時，也漸生情愫。言語交鋒之間，從互不順眼到擦出浪漫愛火花。

導演、編劇：Victor Levin　　主演：Winona Ryder, Keanu Reeves

27／愛要有勇氣 承受傷痛。

「有沒有後悔過當初的某個決定？有沒有深深的愛上某個人，可是卻因為自己害怕受傷，就拱手推開了一份原本屬於自己的感情？」————————《戀愛恐慌症》(2011)

愛要有勇氣承受傷痛。

既然無法避免傷痛，不如刻意避免建立關係，以防受傷。

但害怕只會讓我們得不到應有的快樂。避免了傷痛，但同時也不會得到幸福。

我們都很脆弱，但也比想像中堅強。讓自己更堅強，就要嘗試慢慢踏出一小步。

無法否認和抹去過往受傷的痕跡，但總能帶着傷痛繼續出發，讓時間撫平傷口。

無論是愛情或友情，每段關係都不一定能走到最後。最初有多深愛，就有多難放下。刻骨銘心後，傷痕纍纍。不如嘗試放開，會發現自己能擁有更多。

人生在世，難以處處避免受傷，但可以努力令自己快樂，快樂是人類不能丟失的生存動力。

還未試過真愛時，總以為自己有能力控制愛誰、不愛誰，最後還是被感覺牽着走，不由自主地被情感主導了思想。當捨棄了情緒，只剩下肉身的感覺，

沒有情感的愛，不會走得遠。

　　付出感情有多投入，隨之亦會加深受傷時的痛楚。每一次為愛而張開懷抱，都代表信任和勇氣。期待又害怕的感覺充斥於愛戀之中，儘管如此，還是想要進入彼此的生命裡，用最大的能力去保護這份愛。

　　每個人都在等待另一個人填補自身缺口，令生活雖不完美，但變得更充實和美好。相愛就是走進對方生命中，同時保有自我，能與對方一起成長。

　　人生最好的安排，都在經歷苦痛後，能撐過去便海闊天空。不信的話，你也試着撐一下吧。

　　願我們在轟轟烈烈的愛情中，都能誠實面對自我，為彼此生命而一起進化成更好的人。

電影簡介：
　　《戀愛恐慌症》，假裝堅強只會讓脆弱的心更不堪一擊。
　　故事講述梁若晴在大學時代談了一場轟轟烈烈，但最後遭到背叛的戀愛。自此對愛情失去信心，催眠自己愛情都是虛假的。即使遇上陸哲瀚——一個無可挑剔的男人，梁若晴也覺他面目可憎。拒絕真愛的同時，在相處下她漸漸挽回對愛情的信心。

導演：龍毅　　　編劇：秦宛榕、龍毅　　　主演：林依晨、陳柏霖、李易峰

28／一萬次悲傷，
##　　　只為等待一次真心相遇。

「希望你最終能遇見一個可以填滿你內心的人，並且你能讓他走進你內心。」
——《太空潛航者》Passengers (2016)

一萬次悲傷，只為等待一次真心相遇。

失敗的陰影在心中揮之不去，不是不想愛，而是不想再受傷，害怕等一段等不到的約定，守一段守不住的愛情。

或許曾努力改變現狀，用盡全力挽回一段已逝去的感情，但終究換來永無止境的失望與灰心。

最後變得不再相信付出能換取真心，唯有希望隔絕愛情，以避免讓傷不起的自己再次觸礁。

相愛需要勇氣和嘗試，而並非逃脫，我們都能靠時間慢慢找回愛人的能力。

別讓不安和過往受傷的經歷，令你不敢再次擁抱真心。

人的一生，若能敞開心扉，毫無保留地真正愛一次。儘管可能會受傷、心碎，但也是生命中美好的缺憾。

失望時，其實只能默默守在原地，為了遇見下一個懂得珍惜你的人，等待一個能令你再次打開心扉的人。

愛就是由一無所有到擁有一切的過程。

美好的愛情能突破現實困境，雙方可平等地相處。

愛因平等而偉大，沒有高低、貧富之分。

能走進對方內心的應是最原本的自己，而非華麗糖衣包裝的自己。

找一個能分享生活並陪伴你的人，比什麼都要幸福；找一個能與你談天說地，又願意耐心聆聽的人，比什麼都要溫暖。

時間容易磨去新鮮感和耐性，但只有願意陪伴你的人，才會敵過時間洗禮，依然陪伴在旁，繼續與你細看人生。

電影簡介：
　　《太空潛航者》（台譯：星際過客），你的陪伴是我人生旅程中最美好的意外插曲。
　　故事背景設定在人類可以自由移居到不同星球的時代，只要登上飛船冷凍睡眠一百二十年，在抵達移民星球前四個月就會喚醒。吉姆在航行過程中發生不明意外，他的睡眠艙被提早九十年喚醒，醒來時發現無人甦醒。經歷一年的無助與孤單下，決定喚醒睡覺已久的女子奧蘿拉。

導演：Morten Tyldum　　　編劇：Jon Spaihts　　　主演：Jennifer Lawrence, Chris Pratt

29／真正讓我們失去一個人的 原因是沉默。

> 「如果只因害怕失去，而不在一起，那還有什麼意義？」
> ——《蜘蛛俠2：決戰電魔》The Amazing Spider-Man 2 (2014)

失去很痛，但卻讓我們成長。不能因為害怕失去，就拒絕擁有，喪失信任的勇氣。因為當害怕失去時，我們就已經失去一部份的自己。

長大後才明白，沒有什麼是永恆的，朋友會走遠，家人也會老去。雖然他們的離開使人悲傷，但曾經擁有過，曾經感到喜悅和幸福就足夠。與其害怕失去，倒不如後悔沒有曾經追求。

愛情中「安守位置」，其實不是不想主動，而是不敢主動，害怕改變目前雙方的關係。總想追求安定，同時愛情的種子卻在不安中萌芽。想拼命抓住對方，卻無可奈何抓不住，患得患失偏偏令人更沉迷付出。習慣單向付出，就不願關係有所變化。勇敢為自己多踏出一步，相信自己值得被愛。當愛大於恐懼時，就會勇敢起來。

有時候沉默或自以為對方不說也明白，會讓我們真正失去一個人。雖然衝口而出的一句，也有可能成為永遠彌補不了的裂縫。但人的相處沒有太多不言而喻，很多時候沒說出來的話，就再也沒有機會說。

愛不是等價交換，不是簡單說一句「我愛你」，對方就會回應一句「我也愛你」。但誠實面對自己的感情，勇敢說出心意，是唯一能做到、且尊重彼此的事。

「如果只因害怕失去」

「而不在一起，那還有什麼意義？」

電影簡介：
　　《蜘蛛俠2：決戰電魔》（台譯：蜘蛛人驚奇再起2：電光之戰），願以一生的運氣來遇見你，也願以一生的力量來保護你。
　　故事講述在關‧史黛西的警長爸爸殉職臨終前，彼得‧帕克承諾會遠離她，以保她安全。二人分手後，彼得專注當一個稱職的紐約英雄「蜘蛛俠」，關畢業後亦準備前往英國升讀大學。此時，彼得好友哈利患上家族遺傳疾病，需以蜘蛛俠的血液，研發出拯救他性命的解藥。另外，工程師麥克斯不慎誤觸高壓電線，掉進電鰻供電池中，成為藍色皮膚、血管通電的電魔。蜘蛛俠如何在對抗外敵的同時，亦能守護畢生摯愛到最後？

導演：Marc Webb　　編劇：Alex Kurtzman, Roberto Orci, Jeff Pinkner
主演：Andrew Garfield, Emma Stone, Jamie Foxx

30／傷害並不可怕，
可怕的是因此而失去堅強的勇氣。

> 「我終於明白海沒有浪，就不是海；就像愛情沒有傷害，就不是愛情。人永遠避不開被傷害，
> 但重要的是受傷之後能再站起來。」————————————《指甲刀人魔》(2017)

愛是痛的根源，愛與傷害同時存在。愈愛一個人，愈會不小心因在乎而傷害對方。

愛情中的刺蝟效應往往失敗，想要拉近彼此距離，卻無意間刺傷對方，但往往在刺傷別人前，其實已先刺傷自己。

我們需要的不是逃避，而是雙方學會找到一個對的位置，互相站在一個既能保持各自空間，又轉身就可擁抱到的位置。

傷害並不可怕，可怕的是沒能找到一個令彼此舒心的相處方式，並因此而失去繼續堅強的勇氣。

總以為愛容易投放，亦容易抽離，最後每個陷進愛情裡的人都無法抽身。即使愛得傷痕纍纍，還是笑着不喊痛。比起對方受傷，自己更願意當壞人背負起兩個人的痛，然後一個人走下去。

在關係中受傷的，往往都是用情最深的人。對別人的在乎成了傷害自己的工具，無可救藥地付出，然後失望，但還是像毒品一樣令人上癮。或許人生只可以在乎自己，畢竟傷心太多，心不知不覺還是會累，之後能付出的就愈來愈少。

　　愛情本身不會讓人受傷，會讓人受傷的是信任，不夠信任的愛情往往會產生自我保護意識。在保護自己的同時，其實都在傷害對方。

　　曾受的傷害有多深，背負的包袱就有多重，當再遇上下一個人時，對方需要以莫大的溫柔，才能給予力量繼續向前走。

　　很多害怕受傷的人，會主動攻擊別人的懦弱和自卑之處，這些偽裝的壞人，內心也是脆弱和疲憊不堪。或許曾有太多經歷，令你選擇當一個對愛情不再認真的壞人，但只要深信愛情帶來的美好，會令你慢慢重新學會信任對方。

　　人活着就是避不開傷害，傷害是生活中的一部份。逃避傷害，不但得不到快樂，更會錯過預期以外的幸福。

　　大概喜歡一個人就要有不怕受傷的勇氣。不鼓起勇氣，不跨出距離，或許能避免受到傷害，但亦可能會令你抱憾。即使最後受傷，至少曾為愛情勇敢過。

　　願我們都能在下一段故事中，尋找到新的意義，並為新目標去重新出發。

電影簡介：
　　《指甲刀人魔》，愛讓人義無反顧地相信一切，即使那是滿口謊言的騙子。
　　故事講述一場只要是真心，誰也能騙過的愛情騙局。衝浪男孩繼文與女友分手後，經常到酒吧流連。有一次遇上個性古怪的女生凱儀，聲稱自己是「指甲刀人魔」，畢生只能進食指甲維生。其後希望繼文能借錢給她開餐廳，讓更多像她一樣的邊緣人士能勇敢生活。

導演：關智耀　　編劇：陸以心、端麗、游凱媛　　主演：周冬雨、張孝全

在愛情裡，

最缺乏的不是愛人的真心，

而是誠實面對自己的勇氣。

31／失去一個人，
會造成表面毫無傷痕的痛。

> 「我想過要找你，我也想過要恨你，但是我又不想讓自己想起你，所以我只能讓自己死心，讓
> 自己努力的死心。」─────────────────────────《因為愛情》(2017)

　　愛上一個人猶如在心底刻上永不能磨滅的痕跡，時間愈久，愈深刻，多深刻，就有多痛。

　　想要幸福，卻無意間傷害了對方。無法兌現當初承諾過的幸福，最後只好帶着遺憾離開。

　　因為在乎，所以會引發內心最深層的不安，只有對方能讓自己知道什麼是痛。

　　每段感情都有無法割捨的部份，可能是一份曾承諾但無法兌現的禮物；可能是一句窩心但如今聽來諷刺的情話；可能是一件被遺留但自己卻珍而重之的脫線毛衣。

　　後來才明白，真正無法割捨的是曾深愛他的自己。

　　失去一個人，造成表面毫無傷痕，但在路上走着走着，就會哭得淚流滿臉的痛。

　　心痛是真實的痛楚，會痛得喘不過氣，連呼吸都吃力，好像難過得沒法再支撐下去。

　　每當想要忘記，回憶就會湧現。每當想要重新出發，卻發現心裡的痛不曾

消失。但當感情結束時，唯一能做的就是丟棄曾經的自己，雖會痛徹心扉，但痛到最痛時，就會重新好起來。

痛過、哭過、真心愛過，也曾狠狠傷過，但並不代表不值得再次擁有愛。

不合適的愛情就像手中緊握冰塊，拿着會痛、會融化，最後就會從手裡慢慢流走。只有鬆開手，才可空出雙手，找尋其他值得緊握的東西。

真正的放下，不是徹底忘記，而是被提起時也不痛不癢。想起也好，沒想起也罷，都能感覺自在。

電影簡介：
　　《因為愛情》，只要有勇氣不逃走，我就是你的。
　　故事講述一個反抗不了的愛情命運。蔡一蝶與曾逃婚的前任未婚夫離合重逢，並展開復仇計劃。在經歷啼笑皆非的作弄後，才發現離合的逃婚是另有隱情，二人將面對感情的最終選擇。

導演：曹大偉　　　編劇：曹大偉、方藝霖　　　主演：魏大勛、郭姝彤

32／ 單戀就是一種
　　 已讀不回。

「她對你沒反應，未必是因為她遲鈍，也有可能是她根本不喜歡你。最後我終於明白，有些事情是不能勉強的，而我唯一能做的就是放棄。」————————《2046》(2004)

感情不能勉強得來，人不能在強逼下愛與被愛。

單戀就是一種已讀不回。總默默在鍵盤下左思右想，再小心翼翼按下自己心意，然後苦苦等待對方回應，最後對方的回應就是已讀不回。

單戀是一種妄想。愛得不能自拔，分不清愛上的是想像中的他，還是真實的他。

放棄很難，但留下來更需要勇氣和決心。

總在別人的歌裡，流過自己的淚。反反覆覆的歌詞，滿載心痛。就算不被看好，那種從心底愛一個人、珍惜一個人的心情，已是最難以忘懷的回憶。愛一個人很痛，但總比沒有痛過好。

喜歡和想念，猶如在寂靜的太空中吶喊，得不到回覆，只有無窮無盡的回音。喜歡是一件神奇的事，有時想不通自己為何會如此喜歡，沒有原因和理由，就自然發生了。當思考喜歡的理由時，就已經喜歡上了，並任由這種心情霸佔內心。沒辦法不喜歡，不如說是樂在其中。

不求被接受，但求不被拒絕。無論會否說出口，只想一直喜歡。

「她對你沒反應，未必是因為她遲鈍」

「也有可能是她根本不喜歡你」

「最後我終於明白，有些事情是不能勉強的」

「而我唯一能做的就是放棄」

電影簡介：

《2046》，在感情中想要不變地被時間一直囚禁。

故事講述關於一個永恆不變的地方，一個男子在那裡想尋找一段永恆不變的愛情。周慕雲經歷過情感的創傷，使他的心變得麻木。為了生活，他成為色情小說作家，住進了 2047 號房間，開始撰寫一部名為《2046》的小說。小說中的人，只要搭上前往 2046 的列車，就可以找回失去的記憶。

導演、編劇：王家衛　　　主演：梁朝偉、章子怡、木村拓哉、王菲

33／陪伴着的不一定愛着，
愛也不一定陪伴着。

「即使我們互發一千條訊息，大概心也只能靠近一厘米。」————《秒速5厘米》(2007)

這時代每個人都活於遠距離中，總是隔着機器相處。

有時感到若即若離，原因不在於對方態度，而是在於溝通方式。

藏於手機背後的猜測與未知的心意，猶如曖昧一樣捉摸不定，患得患失更易讓人有歇斯底里的傾向。

漸漸，打開通訊軟件不是為了傳訊息，而是不停查看對方的最後上線時間和是否已讀訊息，然後充斥着失望與忐忑不安。

某些情況下，科技似乎令人由簡單變複雜。

我們渴望在關係中得到同等的在乎，但請別讓通訊軟件增加多一重信任認證，並成為考驗對方的準則。

人存在於宇宙，擁有一樣的時間，偏偏時間總分配得不平均，事情總無法得償所願。

陪伴着的不一定愛着，愛也不一定陪伴着。

我們總愛浪費時間兜圈，假裝不在乎。

想要見面的衝動，只留在沒傳送的輸入中，或是把重要的人晾在一旁，以為他們永遠不會離開。

待年月過去，才發現在身邊的已不是當初最重要的人，然後在心裡默默怪責對方的離開及轉變，卻沒發覺其實是自己每次的「沒空」、「下次吧」，漸漸疏遠了對方。

電影簡介：
　　《秒速5厘米》，想要尋求兩顆心靠近的時間，卻在時間裡迷失了方向。
　　電影為新海誠的早期動畫電影作品，由三個短篇故事組成，分別為「櫻花抄」、「太空人」與「秒速5厘米」，主題圍繞着距離，講述人與人之間的距離所造成的孤獨感：無止盡等待不會有結果的人、明知沒有結果卻拼命努力的感情等等。從不同觀點看真實的世界，以留白來呈現共鳴和感觸。

導演、編劇：新海誠

34／ 終究愛情還是像季節一樣，
多捨不得還是會隨時間過去。

「愛情，要麼讓人成熟，要麼讓人墮落。」————《心跳500天》(500) Days of Summer (2009)

好的愛情會讓你成就更好的自己。

世上每個人都有截然不同的性格和背景，難以找到一個和自己言行一致的人。然而，愛情需要的並不是完全相同的人，而是縱使有許多不相同，仍能尊重雙方的不一致，並共同為相同目標進發的人。

兩個人只要心中有對方，再多的歧見也能耐心化解。

在愛情中、在大世界裡，找到專屬自己的安全感，且願意從新鮮感走到歸屬感，是感情成熟而美好的表現。

愛情從來不像童話故事般完美，會經歷許多考驗，需要時間和耐心化解。把自己困在胡同裡逃避，只會陷入責難自己或對方的苦澀中，永遠不能前進。

縱然愛情沒有想像中完美，但還是能完整我們的生命。

愛情終究像季節一樣，多捨不得還是會隨時間過去。回憶愈來愈深刻，但感覺總有一天轉淡。不如把念念不忘的勇氣，轉化為變得更好的動力，讓他的過去成就現在或未來更好的你。

「愛情，要麼讓人成熟」

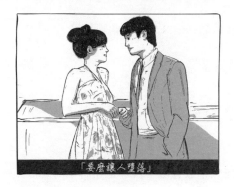

「要麼讓人墮落」

電影簡介：

　　《心跳500天》[台譯：戀夏(500日)]，夏天會過，秋天總會到來。

　　故事講述一段500天的相戀故事，有人成長，有人逃不了寂寞。湯姆‧韓森遇上夏天‧芬恩，並認定對方是命中注定的女生。夏天並不相信愛情中的命中注定，所謂愛情也只是幻覺，而與湯姆保持友達以上、戀人未滿的關係。彼此對愛持不同定義，最後能否開花結果？

導演：Marc Webb　　編劇：Scott Neustadter, Michael H. Weber

主演：Zooey Deschanel, Joseph Gordon-Levitt

35／ 是愛就勇敢說出口，是在乎就伸出雙手去保護。

「我不知道為什麼我花了這麼多時間假裝不在乎，我不在乎你覺得是否太晚了，無論如何我要告訴你，我愛你，我徹底愛上你了。」————《枕邊冇情人》No Strings Attached (2011)

身邊總有一個人，一直在一起但又不願承認是愛情。

明明很在乎，卻假裝是不越線的關心；明明很想更進一步，卻默認了這是最好的距離；明明有着共同的青春回憶，卻不曾在一起。

有一種喜歡是默不作聲，寧願守在原地不向前走。愈是喜歡，愈不敢靠近，害怕關係會在親近後突然轉淡。

不想急忙走進一段關係，又傷痕纍纍地離場。

以為不在一起，才能永遠一起。

愛情裡最令人後悔的，就是以為默默在保護雙方關係，但其實只是怕輸給現實。

因為太在乎，所以不敢冒險，目送正在萌芽的愛情種子。或許多年後才意識到，原來友誼不是一段關係的保護罩，一旦關係變化，即使是多年深交也難逃命運。

是愛就勇敢說出口，是在乎就伸出雙手去保護，沒有什麼比假裝不在乎更痛。

　　過往的心碎與失去，不是要令人害怕愛情，而是令自己學懂珍惜眼前所擁有的。

　　最初喜歡一個人的感覺是卑微的，害怕因一句話而令關係疏遠。

　　習慣一個人，但又羨慕兩個人的生活。害怕進了一步，對方卻後退九十九步。

　　大概感情裡的害怕與不安是無可避免，但如果雙方有確認或共識，就下定決心，互相走前一步吧。

　　愛是與生俱來，任誰也不能輕易剝奪；愛是一場冒險，只有勇敢踏出未知的一步，才會知道這趟旅程是否值得你繼續堅持。今天倘若還有猶豫，希望你能以最大的愛來克服恐懼，以最大的勇氣來戰勝世俗眼光，向着無盡的愛前進。

電影簡介：
　　《枕邊冇情人》（台譯：飯飯之交），愛讓我害怕傷害，因而害怕得到你。
　　故事講述一對只想滿足於性需求，不想要穩定關係的男女，後來陷入不甘於只當朋友的矛盾中。艾瑪和亞當於十四歲時認識，當時對成人性事一無所知，艾瑪拒絕了亞當的性要求。直到多年後重遇並過了一夜，艾瑪自稱患上戀愛恐慌症，而亞當亦暫時不想交女朋友，二人因而展開了有性無愛的關係。

導演：Ivan Reitman　　　編劇：Elizabeth Meriwether　　　主演：Natalie Portman, Ashton Kutcher

36／愛一個人，
所以多寂寞也不害怕等待。

「雖然我不是主打歌，但我是B面的第一首。」————《女朋友，男朋友》(2012)

愛一個人，所以多寂寞也不害怕等待，因為抱着希望去等待希望來臨，總好過沒有期望地結束一切。

愛一個人，即使知道能給予幸福的是另一個人，也能笑着祝福，因為沒有什麼比對方的笑容更值得期待了。

昨天，你差一點正眼朝向我。今天，你差一點向我走來。我會說服明天的自己：「你總有一天會愛上我。」因為愛，我不怕為你停留等待。

但時間久了，愛情的養份因等待而乾涸，才發現比起讓你愛我，我更想讓你明白，我愛你，我會清楚明白地表明心意，並付出我最大的愛意。假若你不愛我，希望你能誠實告訴我，讓我知道我們的界線只限於朋友，並不會再勉強你接受我的愛。

愛得愈久，才會發現單方面的愛是經不起時間的洗禮，當中的脆弱是無人知曉的。

沒有結果的愛情是一個傻子和另一個裝傻的人上演的戲碼，一方願意等待和付出，另一方則願意拖延和接收。

即使知道關係不明朗，亦不願戳破彼此之間的泡沫。寧願站在一個既能保

持各自空間，亦能轉身就可擁抱的位置。

　　像 B 面的第一首，只要一翻，就能看到堅定的身影，不曾離去，亦從不會越線。

　　最美好的感情，是在自己需要的時候對方都在；在別人紛紛離我而去的時候，仍一如既往在原地默默守候。縱使忽略對方的付出，也沒有因此而減少關顧。

　　只要是真心，每個人的愛都是一樣。不論以任何形式去愛，每一份愛的重量都是彌足珍貴。任世間反對，那份愛只會更濃厚，更想堅守到最後，讓人初嘗到勇敢，初嘗為愛而萌生的勇氣。

　　身邊總有一個默默付出，卻從未要求回報的人。

　　時間會讓人看清誰是過路人，誰是真心一直守候在旁的知心人。

電影簡介：
　　《女朋友，男朋友》，感情世界裡我們都在自討苦吃，但我們卻樂在其中。
　　一個關於欠缺勇氣而得不到心靈自由的三人戀愛故事，亦是無法不殘忍成長的經歷。故事講述 1985 年的台灣正值戒嚴，是一個沒有自由的時代，王心仁是個敢於挑戰權威的學生核心人物，林美寶是個果敢獨立的女生，而陳忠良為同性戀者。三人互相追隨對方，膽大的他們，卻從來沒有為自己而勇敢過。

導演、編劇：楊雅喆　　主演：桂綸鎂、張孝全、鳳小岳

37／只要我們有用心付出，
不論是在任何關係下的愛，都很美。

「不管我們之間現在是什麼關係，都很好，真的很好，那甚至是我最美好的經歷，我不希望它結束。」─────────────《緣來不是我女友》What if (2013)

世上所有關係不是都能用一個名詞、數個形容詞就能徹底定義和描述。

愛與不愛之間，沒有太多灰色地帶的選擇。

人往往希望透過理智征服感情，而最終都會失敗離場。

愛上一個人從來都不是用千言萬語就能解釋，亦不是用常理就能理得清。

可能只是一瞬間的回眸，一舉手投足的動作，就足以愛上。

只要我們用心付出，珍惜一切相處時間，並擁有保護對方的心，不論是在任何關係下開始的愛，都很美。

在真摯的感情中，我們都願意在對方面前表露出最真實的自我，可能不完美，但真誠遠比假裝完美來得可貴。

或許最終沒有愛上擇偶條件清單上的那個人，更可能愛上一個完全和想像中不一樣的人，但面對愛，不論是身體還是心理都是最誠實。

愛能衝破所有外觀和內在的缺點，使人陷入熱戀當中。

最初不一定有一個轟轟烈烈的原因而愛上對方，可能只是單純地愛上對方

的傻笑。

愛就是如此的單憑直覺，毫無根據而又簡單。

其實人的關係並不複雜，彼此真心交換真誠，純淨而簡單。真正複雜的是別人的眼光和流言蜚語。

人不只活於別人的期望之下，還常被世俗的眼光和規條給束縛。

人與人相處不外乎真心，但當到了一定年紀後，才發現真心比起華富邨出現 UFO 的機會率更低。

所以，遇到了，就不要因別人而錯過；認定了，就不要輕易懷疑。

電影簡介：
　　《緣來不是我女友》(台譯：好友戀習簿)，我們都想從關係中練習愛人、愛自己。
　　故事講述華萊士和珊姿妮在一個派對上認識，二人一拍即合，無所不談，但可惜的是珊姿妮已有穩定的交往對象。隨着華萊士與日俱增的感情，珊姿妮終須正視二人之間的關係。二人對於關係上各自瘋狂幻想，訴說曖昧不明關係中的甜酸苦辣。

導演：Michael Dowse　　編劇：Elan Mastai　　主演：Daniel Radcliffe, Zoe Kazan

最後能在生命中停留的，

是一個能把你當成唯一，

而不是他幾分之一的人。

38／失去，都是因為不屬於你，
屬於你的怎樣也不會失去。

> 「一輩子那麼長，一天還未到終點，就一天不知道哪個人才能陪你走到最後。有時候遇見一個
> 人，以為就是他了，其實他也只不過是你生命中的一個過客而已。」
>
> ——《致我們終將逝去的青春》(2013)

生命中沒有太多「早知道」和「如果」。

有人害怕失去，單純因為不喜歡失去的感覺，也有人是害怕失去以後的寂寞。很多人以愛為名，執着堅持不放過對方和自己。我們都曾以為失去一個人會令自己死去活來的痛苦一輩子，但當走過了，回頭再看，其實也只是生命裡留下過痕跡的過客而已。

失去，都是因為不屬於你，屬於你的怎樣也不會失去。

失去是趟不簡單的旅程，或許因此會對身邊的人失望，變得獨來獨往，不再對生活有期盼，但事實上永遠沒有人會成為一座等待陸沉的孤島。只要不放棄擁有希望，就能開展新關係。

錯過可惜，但再見不一定永別，離別是為了準備下一次的久別重逢。

每段關係匆匆的相遇，然後匆匆的離別。能在驀然回首的瞬間，發現有人願意為你停留，就會知道所有錯過和等待都是值得的。

感情路上會有兩種人令你無法再愛，一種就是把你傷透了，轉身離開的人，使你再無法相信愛情、相信自己能遇到更好。另一種是教懂你如何去深愛、去

珍惜，至死不渝且值得永遠珍藏的人。

人一生都在靜候一個能完整彼此生命的人。用心付出的一切，會是生命中最美好的過程。哪怕可能會失去、受傷、錯過，愛都讓我們有力量去承擔所有。

以前總幻想會轟轟烈烈的愛一場，但後來才發現，逐漸靠近彼此，成為對方生命的一部份才最可貴。

愛情會給予力量，讓人無懼抵擋一切，並有勇氣面對一切未知和令人忐忑不安的未來，但當愛情逝去時，卻沒有一絲力氣接受。因為愛愈深，所帶來的傷害和後遺症就更大。

在一段關係裡，愛過，也恨過，只希望在最後回望時，是會衷心感謝對方。愛上一個人，不論結局是否美好，都一樣難得，難得在曾經有一個人能牽動我們的喜怒哀樂，希望用盡全力為他付出，成就出更好的彼此。

比起「對不起」，更想說「謝謝你」，謝謝你曾經帶來的刻骨銘心。即便愛得遍體鱗傷，仍舊無悔。

電影簡介：
　　《致我們終將逝去的青春》，我們都在矯情的青春裡痛過、哭過，然而青春不朽卻是最奢侈的願望。
　　故事講述鄭微為了能與青梅竹馬的林靜重逢，考上同一所大學。可是尚未求愛，心愛的人已不告而別。她在好友的支持下走出低潮。後來與陳孝正不打不相識，由恨轉為愛，成為戀人，卻因意見分歧下戀情告終。輾轉多年後，各人已為上班族，林靜和陳孝正不約而同地再次出現，鄭微面臨抉擇的關口。

導演：趙薇　　編劇：李檣　　主演：趙又廷、韓庚、楊子姍

39／最痛的不是失去一個人，
而是同時失去曾經擁有他的自己。

「在失去他的時候，我連自己也失去了。」——————《緣了愛未了》The Best of Me (2014)

失去一個人的痛徹心扉，大概只有親身體驗過才明白。

失去的過程存在着時差，當意識到失去一個人時，已經為時已晚，想彌補也來不及。

失去使人有一種後知後覺的難過，分開當下不以為然，但總在某個深宵失眠時，想起段段曾經，不期然就發現枕頭濕透了。又會在某個街頭，路過某個地方，再次泛起段段回憶，總不禁心頭一酸。

被困在回憶與傷痛之中，提不起勁生存。想不起上一次真正開懷大笑是什麼時候。

感情複雜如手心交織的掌紋，不斷錯位安排，使感情未能開花結果，抱憾而終。似是疑非的錯配，使人不得不屈服於命運之下。

想要自由愛上所愛，卻力有不逮，當能力所及時，一切已無力回天。找不回最初的自己，同時也失去愛人的能力，最終負上重軛，轉身頭也不回離開，默哀着未能守護好的愛情。

大概最痛的不是失去一個人，而是同時失去曾經擁有他的自己。

失去之初，感覺心比針扎還要疼痛，連呼吸也感覺快要窒息。

想要忘記，但又不願忘記。想要短暫失憶，卻又不由自主地想起。

以為時間久了，傷口就會結疤，但總被一段旋律、一陣氣味、一件小事而再次把傷口撕開。

曾經以為的永遠，消失得無影無蹤。

曾經以為想念令空氣變得甜蜜，現在卻變成沉重又戒不掉的壞習慣。

漸漸才懂，失去一個人是漫長的痛楚，是一輩子也不會完全康復的傷口。

失去這回事，是無論經歷多少遍也習慣不來的常事。

電影簡介：
　　《緣了愛未了》（台譯：有你，生命最完整），最愛成就最好的我們，相知相戀的平行線，卻想互許終生。
　　故事講述道森和亞曼達是對相依的小戀人，但來自兩個懸殊的家族，一個名門世家，另一個則是罪犯家族。命運讓他們不得不分道揚鑣。到了長大成人後，在一場喪禮上重遇，回憶過往的同時，更發現彼此仍深愛對方。

導演：Michael Hoffman　　編劇：Will Fetters（原著：Nicholas Sparks）
主演：James Marsden, Michelle Monaghan, Luke Bracey, Liana Liberato

40／失去一個人很痛，但沒有什麼
比起在愛情中失去自我更可惜。

> 「人是無法抓住的，抓得愈緊，他們愈會離開。你只能全心的愛他們，確定他們知道你不會離開。」————————————《親親小站2》The Kissing Booth 2 (2020)

努力，是無法挽回一個不喜歡你和不懂得珍惜你的人，正如永遠叫不醒裝睡的人。

人是很難改變的，唯有用最大的愛，告訴他們你的決心和堅定不移的愛。

當感情將要逝去時，強行拉扯不放，受傷的只是自己，堅持只會淪為別人眼中的纏擾。

倘若全心全力的愛也無法挽回，證明他的心早已遠去，再也不值得苦苦追求。

我們總是害怕失去，以為緊緊握着就能永遠擁有。可是不是你的，終究還是會從指縫間流走，再用力還是留不住，反而抓得愈緊，愈易失去。

其實心底裡都明白現實是殘酷，只是不願承認。是你的終究是你的，即使丟失了也會再回來；不是你的永遠也不屬於你，強行留着只會互相傷害。

失去一個人很痛，但沒有什麼比起在愛情中失去自我更可惜。

愛情讓我們學會愛人，但更應學習自愛。只有懂得珍惜自己的人，才能得到別人的疼愛。

　　有時必須繞過一些遠路，甚至多兜幾個圈，才知道自己想要找尋什麼。可能過程中會浪費不少時間，但卻令心更加堅定，更看清自己的想法和對方的心意。

　　很多時候，想在關係裡得到改變不果，而引發許多無力感和疲累，令人很想放棄。

　　這時，確實需要放鬆一下，調整自己心態，明白關係的停滯不前和未如理想，有可能是因為雙方都過於執着結果，而忘記要享受當下互相相愛的感覺。

電影簡介：
　　《親親小站2》，找回愛的初心，才能敵過遠距離的障礙。
　　故事延續首集劇情，諾亞上了大學，與艾兒展開遠距離戀愛。雙方身旁各自出現另一個他／她，彼此需要敵過距離，才能重新找回相愛的力量。

導演：Vince Marcello　　編劇：Vince Marcello, Jay S Arnold
主演：Joey King, Joel Courtney, Jacob Elordi

41／每一個想念你的時刻，
整個世界都會失衡地往一方傾側。

「我有時候特別想你，想到我都受不了。」————《斷背山》Brokeback Mountain (2005)

有時候會想你想到不能自已。

每一個想念你的時刻，整個世界都會失衡地往一方傾側，用再多力也不能回復正常。

又像失重地墮進無底深淵，嘗試攀上去，卻呼喊無援，不知不覺加深了思念的痛楚，等待無望空洞的回應，似是永不能離開。

想念一個人，都是無望的期盼，默默地等待回應，卻同時希望有天不會再想念。

回憶的痛是不知不覺，也令人無所適從。

街頭中一個熟悉的環境、身影、氣味，總令自己再次被捲入回憶漩渦。那個曾與他相戀的自己，彷彿忘卻一切生活的壓力，連靠在一起都甜蜜無比。

如今孤單的身影走在熟悉街道上，只是更顯單薄。

只要想念一個人，總能輕易召喚起舊日的回憶或感覺。可能是一首聽過十萬遍的歌曲中，某句能切身代入的歌詞。可能是一套他曾經最愛看的電影，彷彿畫面中的主角都是他的身影。

我們無法抹去曾經，但可以重新迎接更好的未來。

當堅持會痛、強忍會受傷的時候，多難也只能放下，令自己解脫。

沒有放不下的回憶，也不會有永遠迷失的自己。

世上總有些人，就算再喜歡也無法擁有，再想念也不能打擾，永遠只能相距遙望。我的傷心不會讓你知，我的想念也不會成為你的負擔。沒關係就是我們最好的關係，一切靜如止水，淡薄如素。

想念一個人是人生最寂寞的時刻，思念會把那個人放得比宇宙大，而自己就像是他星球裡的一顆微塵，不被看見，也不能讓他知道。想念的聲音像在無底深淵迴盪，卻找不到一個出口讓他聽見。

有些人只能默默想念，戳破了就會破壞了關係。

回憶很輕，但思念卻很重，直往心裡深沉。

我想你了。

電影簡介：
　　《斷背山》，「每個人心中都有一座斷背山，只是你沒有上去過。往往當你終於嘗到愛情滋味時，已經錯過了，這是最令人悵然的。」——李安。人人心中都有座斷背山，想要跨越卻從來沒有登上，一直站在那遠遠的位置不靠近，卻幻想要拉近距離。
　　故事講述長達二十年的同志愛情故事，艾尼斯和傑克相識於六十年代，一同在斷背山上認識和工作，在那個完全不能接受同志愛情的年代，發展出愛戀。各自背負不同的壓力，以不同的方式面對自己的感情。

導演：李安　　編劇：Larry McMurtry, Diana Ossana
主演：Jake Gyllenhaal, Heath Ledger, Michelle Williams

42／愛錯人就如排隊輪候一樣，
愈等愈久愈不想放手。

「為什麼我們總是愛上不好好珍惜我們的人？」
————————《少年自讀日記》The Perks of Being a Wallflower (2012)

愛錯人就如排隊輪候一樣，愈等愈久愈不想放手。

人生總會愛錯幾個人，然後猶疑要不要繼續相信愛，甚至懷疑自己的眼光，漸漸失去愛人的能力，不再相信自己值得被愛。

然而要認清的是，我們愛的人是錯，但不代表愛有錯。

會反覆愛上不適合自己的人，都是基於不夠了解自己，未能認清自身的愛情盲點。

在愛情中挫敗，都能使我們成為更堅強的人。

遺憾的是，沒能在錯誤中忍痛離開，且煎熬地繼續走下去。

當付出得不到預期的回應，就會開始懷疑對方。

常處於「我愛你，但不知道你有沒有愛我」的狀態，感覺被某個人若有似無制約，而若即若離更令你牽腸掛肚。

有些曾經深信不疑的愛，但其實並沒有愛在當中。

有些以為沒有愛，卻原來一直堅守原地，不曾離去。

　　時間會讓我們看清每一個人的真實內心，過程中可能會受傷、失望，但小小代價能換來認清一個人，也算是一種收穫。

　　每一段錯愛中，有人受難，有人渴望被拯救，有人只想逃避一切。然而愈不肯面對，愈會在傷痛中輪迴，像坐旋轉木馬般，繞了一圈又回到原點，不斷循環。

　　明明累積了幾次失敗經歷，卻總是愛錯人。但當失望久了才發現，最可怕的不是愛錯，而是將錯就錯。

　　當猶豫很久，思考要不要離開對方時，可能感情已到了盡頭。別因害怕改變，而選擇停留在不適合自己的地方。

　　人生這麼長，走錯路是常事。只要找回正確方向，就能再次找到愛的可能。

電影簡介：
　　《少年自讀日記》（台譯：壁花男孩），在邊緣中學習愛與成長，我們都可以成為讓愛高飛的英雄。
　　故事講述文學少年查理為學校邊緣人，無法進入圈子結交朋友，有一次認識了學姊珊和柏德烈。讓他感受到友情與愛情洗禮，經歷成長的甜蜜與苦澀。

導演：Stephen Chbosky　　　編劇：Stephen Chbosky（原著小説：Stephen Chbosky）
主演：Logan Lerman, Emma Watson, Ezra Miller

43／ 盲目的體諒成了無形的感情枷鎖，再多的原諒也只是徒勞。

「離開真的很難，尤其是當原諒他已經成為了一種習慣。」————《原諒他77次》(2017)

一段感情中少不免磨擦與爭執，需要雙方協調和忍耐才能好好維持。

原諒和諒解本來是一件正常不過的事，但當對方獲得原諒後，不單沒有改過，更變本加厲地維持惡行。

即使再多的原諒也只是徒勞，無限體諒也只換來一次次的失望。

當原諒變成一種習慣，受傷的永遠只有自己。

不斷要打破原則和底線的愛情，只是一個無形的枷鎖，讓你不得進退，分不清離開的時機。

我們都以為傷害了，說句「對不起」就能得到原諒，而被傷害的人就能康復，但其實傷過的地方，是脆弱得風吹過也會刺痛。

即使後來變得堅強，只是學會了裝作若無其事，舊傷疤依舊隱隱作痛。

傷害就是傷害了，是會留下來一輩子的。

犯錯所造成的傷害，不是努力嘗試補救，就能彌補得到。

畢竟傷害早已造成，留下傷口，只能等待時間過去讓其結疤，而疤痕是伴

隨一輩子的。

　　不管快樂再多，也沖洗不掉受傷的回憶。

　　被傷害者只能隨時間適應痛楚，傷害者也只能在犯錯中，學會重新檢視自己、認識自己，避免下一次犯錯。

　　每個人心底都總有一個希望他能原諒自己的人。有時候沒能等到一聲「對不起」，對方就已轉身離開。

　　但沒有人有義務去為誰而停留。曾傷害過別人的，希望你心裡能永遠內疚，傷害已成事實，再多對不起也不能補償。請牢牢記住被你傷害過的人，以後要學會更愛惜身邊的人。

電影簡介：
　　《原諒他 77 次》，致永遠學不會愛自己、提不起勇氣分手、沒有信心讓自己活得更好的我們。
　　電影改編自李敏的同名愛情小說。故事講述 Adam 和 Eva 相戀十多年，卻因一件小事而分開。被分手的 Adam 酒後與傾慕自己的學生 Mandy 發生關係。Mandy 在他家中發現一本「原諒他 77 次」的日記簿，記錄 Eva 對 Adam 的失望與心碎，更發現第 77 次的那一頁被撕掉了。後來 Adam 發現日記簿，愧疚不已，決定要重新追回 Eva。

導演：邱禮濤　　編劇：李敏　　主演：蔡卓妍、周柏豪、衛詩雅

我們永遠

無法挽回一個

不喜歡你和

不珍惜你的人

—— 友情篇

藉着肉芽組織生長來填補傷口，以時間作紓緩痛楚的解藥。一天一天的過去，逐漸認清要活在當下。肉芽組織由巨噬細胞和纖維母細胞構成，纖維母細胞再協助細胞生長，形成新生血管，輸送氧氣和養分幫助傷口修復。

　　經歷過絕望、困惑、不安，甚至心痛的過程後，靠時間慢慢學習，得到愛護自己的能力。

01／ 我們不用強逼與對方 同步去確保關係。

> 「所有的友誼都會變，但好的友誼會因為挫折而變得深厚。」
> ——《無敵破壞王2：打爆互聯網》Ralph Breaks the Internet (2018)

朋友之間總會因成長而拉遠了距離，多了工作、家庭的責任，能分給朋友的時間相對減少。

或許每個人的起點大致相同，但方向未必一樣。雖然未必能在每件事上共同進退，但至少心中有着對方，仍珍惜彼此擁有的共同回憶。

真心是不易被時間和地域所分隔，即使分別後，仍能為對方着想，祝福並祈求對方有更美好的生活。

每個人可能都曾在年輕時，經歷變化莫測的友誼。總在小誤會下使二人分道揚鑣，變得不再親近，更在對方展開新友誼後感到惶恐和嫉妒。

失去友誼與失戀大致相同，同樣有種被遺棄、被拋下的悲傷。

即使感情深厚，想法和目標也會有差異。我們不用強逼與對方同步去確保關係。

真正的同步不是在於擁有相同想法，而是一起共同成長，支持對方進步。

真正的朋友不會阻止對方追夢，而是給予最大的祝福。在對方碰壁失意時，給予一絲鼓勵。在對方成功時，為他舉上一杯祝酒。

未必所有友誼都一帆風順，或許都曾傷害過對方。

有時會通過爭執才清楚了解對方想法，爭執過後就更明白彼此是不可或缺的朋友。

時間從來都是個無情小偷，把殘酷的現實留下，卻帶走最真摯的童真；把美好的回憶留下，卻讓曾經無所不談的朋友走遠。

但同時只有時間能讓我們看清身邊一切，時間會讓深刻的事情更深刻，讓輕淡的事情更輕淡。

最後歷過時間洗禮，所留下來的人，才是值得我們一輩子付出真心的人。

電影簡介：
　　《無敵破壞王2：打爆互聯網》（台譯：無敵破壞王2：網路大暴走），距離是永遠隔不開兩顆真摯的心。電影為《無敵破壞王》的續集，從遊戲機走進了互聯網的世界。
　　故事講述破壞王與雲妮露成為推心置腹的朋友後。某日，雲妮露的家園「甜蜜衝刺」的遊戲機台有個重要零件意外損毀，導致該遊戲機面臨被廢棄的危機。破壞王為拯救摯友家園，前往未曾探索過的網絡世界，試圖尋找「甜蜜衝刺」的零件。過程中除了與時間競賽外，兩人的友誼更面臨前所未有的考驗。

導演：Phil Johnston, Rich Moore　　　編劇：Phil Johnston, Pamela Ribon

02／每個人都有一個花光青春在一起，
但是未能走到最後的人。

「如果有一天我們不能繼續一起，請把我放在心上，我會在那兒待一輩子。」
　　　　　　　　　　　　　　　　——《維尼與我》Christopher Robin（2018）

偶爾是否也會記掛好久不見、從前並肩的好友？

每個人都曾有一個花了整個青春在一起，但是未能走到最後的那一個人。有的是無所不談的摯友，有的是親密無間的另一半。

時間走得愈來愈遠，使我們都變得脆弱，雞毛蒜皮的事情也能觸發一場爭執，甚至從此分道揚鑣，背後原因也只是過於在乎對方。但即使分隔多遠，所重視的人依然在我們心中佔一席位。

生命中真的能有一輩子的友誼嗎？多少人曾深信紀念冊上的「Forever Friends」，最後未等到能成為對方婚禮伴郎、伴娘的年紀，就已在茫茫人海中走散了。

消散的除了是當初深厚的感情，還有青蔥歲月的回憶。後來的我們，也許會在逢年過節時寒暄問暖幾句，但過後就會回到各自的生活中，好像生命不再交疊。

生命裡曾經有很多親近的朋友，會因分座位、分班、分學校、分職場等環境轉變而變得疏離，而空間上的疏離，會被時間拉得更遠。

　　人心的變化往往比想像中更複雜。今天只能想念舊友，卻沒有勇氣再次踏進對方的世界。

　　長大後，何時讓你真正忘形開懷大笑過？背負成人的重擔後，何事還能讓你放下一切，暫時忘憂？

　　人躲不開成長的殘酷過程，現實逼使我們放棄或忘記許多曾經珍而重之的人和事：塵封的舊玩具、舊相片、舊畫作……

　　可能隨着年紀漸長，已不再重視這些事物，但當有天重現眼前，一切回憶卻在腦海徘徊不斷。

　　想起當時童真、無憂無慮的自己，除了懷緬過去，亦為追不到的時光慨嘆。

電影簡介：
　　《維尼與我》（台譯：摯友維尼），成長都讓人迷失，願在迷路的過程中有緣找到我。
　　故事講述 Christopher Robin 小時候喜愛與維尼一班摯友在森林遊玩，隨着年紀長大、上學、搬家、成家立室，漸漸已遺忘舊有時光及好友。當生活一切變得不如意，喘不過氣時，突然出現的好友再次令他反思過往人生，重拾應有的快樂。

導演：Marc Forster　　　編劇：Alex Ross Perry, Tom McCarthy, Allison Schroeder
主演：Ewan McGregor, Hayley Atwell, Bronte Carmichael

03／我們永遠無法挽回
一個不喜歡你和不珍惜你的人。

> 「朋友就像眼鏡，他能讓人看清世界，但也容易留下劃痕，而且會很難處理。」
> ——《兩小無猜》Love Me If You Dare (2003)

值得你說對不起的，才是珍貴的友誼。

經得起吵架的，才是真友情。吵架過後，仍不離去的才是真朋友。

朋友不比戀人遜色，在爭吵過後就會明白，朋友是儘管爭吵、恨過他，但他仍然願意留在你生命裡的人。

所以，一句對不起蘊含的不只是歉意，更是無窮無盡的包容和愛。

每個人心底裡都有一個最親近而最熟悉的陌生人，曾天天掛在嘴邊的最好朋友，今天他們身在何方？

說不出疏遠的實質原因，只能道出疏遠後無法掩飾的空虛感。

在這個資訊發達、容易聯繫到任何人的年代，沒想過人與人之間竟處於特別容易走散的氛圍。

有多少朋友，走着走着就走散了。可能是空間的走散：轉換了生活或工作環境，生活圈子變了，共同話題也少了，自然變得不再親近，亦可能是心靈的走散：明明還活在同一個城市，但因喜好和選擇不一，令雙方有隔膜，日子久了就漸行漸遠。

有時候，失去朋友，比失戀更痛。

就像是失去了生命中的一部分，看着大家走遠，卻無能為力。

朋友容易親近，也容易疏遠。從前無所不談的朋友，總有一天會隨時間而消逝。感情雖在，但就是提不起勁聯絡對方，説不出一句「你好嗎」。

雖説真摯的感情不會被時間和地域影響，但每個階段都會遇到不同的人，有不同的經歷，而這些階段和經歷，都會促使我們與朋友愈走愈遠。

有時候刻意疏遠，也是為了保護自己，免再次受到被拋棄的傷害。然而，最終疏遠的不只是朋友，還有真正的自己。

任何一段關係中，都需要對等的付出，才能長久維繫。

我們永遠無法挽回一個不喜歡你和不珍惜你的人。

電影簡介：
　　《兩小無猜》（台譯：敢愛就來），愛真的需要勇氣，你敢來，我就敢跟隨。
　　故事講述波蘭裔法國女孩蘇菲和男孩朱利安從小玩在一起，有着青梅竹馬的深厚感情。他們喜歡玩一個「你敢不敢？」的冒險遊戲，做不到的人就算輸。這遊戲玩不膩，直到長大了，彼此不斷調情卻反而不敢在一起。

導演、編劇：Yann Samuell　　主演：Guillaume Canet, Marion Cotillard

04／每個人心底裡都有
一個曾經最熟悉的陌生人。

> 「就算曾經再熟悉、再親近的人，很長時間不聯繫，也會變得跟陌生人一樣。」
> ————《前任3：再見前任》(2017)

　　每個人心底裡都有一個最熟悉的陌生人，有的是曾經無所不談的好朋友，有的是最了解自己的好知己，有的是曾經相愛，但最終沒法譜出美好結局的情人。

　　有多少人從最初無話不說，到最後無話可說。

　　明明曾是最親近、最熟悉的人，如今卻成了陌路人。

　　不敢主動關心和聯繫，表面原因是害怕打擾對方，實情是害怕對方不領情，或是冷言對待。

　　看那最熟悉的陌生人擦身而過，兩人默默地走遠。

　　想挽留，但更怕會失望、受傷，想主動，但卻不知從何說起。

　　大概我們害怕的不是陌生人，而是從前熟悉的人逐漸變為陌生態度的反差感。

　　捨不得後退，卻也沒有勇氣再踏前一步。

　　以前的無聊玩笑，不敢再開了。

以前一句對不起，就能換來對方真心原諒，現在連小矛盾也生怕對方會放在心上。

疏遠一個曾經和自己最親近的人，就好像和一部分的自己分手。

每一個角落曾經都很熟悉，但再也感受不到當時的溫度了。

朋友，如果有一天我們真的不再往來，希望你能知道，你仍然是我生命中的幾分之幾，曾經佔據生命中某幾個重要的時刻，也成就了今天的我。

電影簡介：
　　《前任3：再見前任》，有些人錯過了就不會回來。
　　一對好兄弟孟雲和余飛分別都因為小事跟女友分手，並且過着放任的夜生活，享受黃金的單身期。後來過了一段自由自在的日子後，才意識到真愛的重要性，但是彼此再也回不到從前了。

導演：田羽生　　編劇：田羽生、常佳、胡嘉豪、馬鏡淇　　主演：韓庚、鄭愷、于文文、曾夢雪

生命的相遇就是如此無能為力，
無法控制遇上誰，
也無法阻止誰離開。

05 ／ 沒法再擁有對方， 但謝謝曾成為我生命中的幾分之幾。

「你是我最好的朋友，我恨過你，但也只有你。」————————《七月與安生》(2016)

以為和你過去的種種，會被時間磨滅得一乾二淨，但總在一不留神下，又想起你、想起我、想起了曾經的我們。

時日變遷，兩個人像坐旋轉木馬般，你追着我，我追着你，但很難再共同進退。在你面前笑過、哭過、醜態盡露過，那時只有對方的世界很愉快吧。給你看過最真實的一面，現在無法再盡露；跟你說過最內心的話，現在無法再坦誠；與你交過的心，現在選擇暫時封閉，那時的你再沒有人能取代。

漸已忘記當初走遠的原因。說不上是敵人，因為沒有仇恨，說不上是朋友，因為過着沒有對方的生活。日子一天天過去，被逼習慣失去你的麻木。每一段關係在未有變化前，都以為能擁有對方一輩子。現實沒有什麼是永恆不變，轉變的速度總比預期中快得難以接受。

時間令我們不得不繼續向前走。沒有抹掉過去的一切，只是放在心裡一個不可及的位置。大概比失戀更痛的就是失去朋友，感覺多了一個填補不了的缺口。明明看到缺口所在，但那種無力感卻在心裡充斥着。

即使我們已成最親近的陌生人，但也不後悔生命裡有着你。即使沒法再擁有對方，但謝謝你曾成為我生命中的幾分之幾。

「你是我最好的朋友」

「我恨過你」

「但也只有你」

電影簡介：
　　《七月與安生》，你給過我的，別人給不了。我給過你的，願你能一直放在心上。
　　故事講述性格古靈精怪的安生與文靜乖巧的七月在十三歲時結為好友，一直到二十七歲之間的故事。二人感情好到無所不談，可以互相分享所有事情，直到他們都愛上同一個男人家明。家明和七月交往，心中卻一直惦掛安生，安生為好朋友着想而離開，遠赴外地四處打工。相隔多年再見面的她們，有截然不同的價值觀和生活態度，但唯一不變的是她們真摯、密不可分的感情。

導演：曾國祥　　編劇：林詠琛、李媛、許伊萌、吳楠　　主演：周冬雨、馬思純、李程彬

06／沒有人會真正喜歡上孤獨，
只是受夠了失望。

「這世上到處都是，害怕主動踏出第一步的孤獨之人。」———《綠簿旅友》Green Book (2018)

沒有人會真正喜歡上孤獨，只是受夠了失望。

有時候享受孤單，只是無可奈何的選擇。活着其中一個最大的意義就是與別人相交，在自己和別人的生命中留下痕跡和回憶。如果因害怕在人際關係上失敗，而選擇遠離身邊的人，就會錯過許多建立良好關係的機會。

打破隔膜的第一步就是要主動了解和接受。人討厭自己不了解的事和討厭與自己不一樣的人，要接受不習慣的事情，是令人不安的，所以會築起高牆不讓別人進來。而想要真正了解一個人，只能從內心出發，用心了解別人，才能看清一個人的本性。

沒有人天生就擅長處理人際關係。關係中最難拿捏的就是距離。距離太遠或太近，都有可能對關係造成傷害。刻意保持距離，會讓對方感到陌生，亦難以真正交心。當距離太近，又可能會讓人感到困擾。關係愈密切，也愈容易爆發爭吵。

每人都需要有適當的空間，有些關係，不必靠太近，有各自的空間，亦不必離太遠，在有需要時轉身就能找到對方。

「這世上到處都是」

「害怕主動踏出第一步的孤獨之人」

電影簡介：
　　《綠簿旅友》（台譯：幸福綠皮書），這個世界一直欠缺的都是理解。
　　故事講述在 1962 年的美國，南方仍算是非裔黑人的禁地，非裔美國鋼琴家唐‧雪利要到南部舉行巡迴演出，為了自身安全，聘請白人東尼當他的司機兼保鑣。二人朝夕相處下，打破許多原本對彼此先入為主的想法，成了互相珍惜的知心好友，更學會接納別人的同時，也學習認同自己。

導演：Peter Farrelly　　　編劇：Nick Vallelonga, Brian Hayes Currie, Peter Farrelly
主演：Viggo Mortensen, Mahershala Ali

07／生氣的背後，
更多的是害怕失去。

> 「朋友之間的吵鬧不是最難受，沒有原因下漸漸疏遠，才讓人不知所措。」
>
> ——《恭喜八婆》(2019)

生氣的背後，更多的是害怕失去。

友誼不比愛情次等，同樣會嫉妒，也會不安。

常會感覺被背叛，是因為過於在乎對方，同時又過於貶低自己在對方心中的地位。

在這變動時代，我們都渴望永恆不變的關係，但是關係的變數往往比想像中大。

友情不會隨成長改變，但會因生活和思想方式的不同而改變，變得和以前不一樣。

有些以為會一起一輩子的朋友，總在無聲無息下漸行漸遠。友情跟愛情一樣，需要經歷時間的考驗。

沒有能永遠待在一起的朋友，情誼往往會被時間和環境阻隔，但重點是能否在時間的沉澱中，仍然維持到友誼。

最後留在身旁的，不一定是陪伴長大的人，而是一個看懂你的脆弱，又能給予你勇氣面對世界的人。

友誼的建立是基於真心的陪伴，而不是強行的羈絆，同時亦是雙方配合，而不是勉強將就。

真正的好朋友是不會強行侵佔你的生活，是自然互相交集。

即使雙方各有不同圈子，也能和平相處。

世上沒有任何一種關係能靠「佔有」維繫，佔據對方的生活，並不能永久得到對方。

寂寞心靈的缺口不一定靠其他人填補，畢竟沒有人是永遠不會離開。

不幸是，當再次被遺下時，缺口只會破裂得更大。

電影簡介：
《恭喜八婆》，真正的好朋友才值得真心的恭喜。
　　故事講述一群曾經密不可分的好友，隨歲月變得疏離，因一次危機下再次聚頭，合力化解同時也拾回友情。
八個閨蜜組成的「八婆」群組，其中 June 誤把女魔頭上司的母乳加到訪客的咖啡中，情急之下找回眾位失聯已久的「八婆」成員，合力展開尋奶行動。

導演：彭浩翔　　編劇：劉翁（原著：彭浩翔）
主演：陳逸寧、陳靜、梁詠琪、林兆霞、徐天佑、陳奐仁、丁可欣、谷祖琳

08／ 朋友終究也只是朋友，
再好也有極限。

「多少人以友誼的名義，愛着一個人。」───────《情約一天》One Day (2011)

朋友終究也只是朋友，再好也有極限，總不能越過那條無形的線，最後只好把「喜歡」小心翼翼地藏好。

一個可能比戀人還要了解你的人，清楚你的喜好，陪你大笑與痛哭，默默記下你說過的每一句話，生命中的重要場景總不會缺少他。

但無論走了多久、走了多遠，你們也只是朋友。

因為彼此心底裡都清楚，唯一能擁有、唯一不會失去的就是友情。

倘若超越朋友身份，總感覺身份不相稱，亦深怕處理得不好。最後大家都有着默契，一直保持住朋友關係。

或許到有天愛錯了人，受到傷害，才發現不想任由他過去，意識到人還是要勇敢地去愛，才對得起自己。

愛上了後，就無法只滿足於做朋友。

不愛了後，又無法回到最初的朋友關係。

或許我們都曾試過，在一段若隱若現的關係裡，以試探的方式來摸索彼此的界線。

在愛情面前愈患得患失，愈顯得卑微。想要踏出一步表達愛意，卻又怕最後連朋友關係都失去。想要表現出在乎，卻又怕對方生厭。

既得不到關注和珍惜，也失去了快樂。是時候承認，有些人，註定只能接受他的已讀不回；有些關係，只能流於表面，停留在該停留的位置。

最後，都只能用友誼掩蓋愛意，用「當朋友」為幻想劃下句點。

大概朋友和戀人的分別是內心的交流。

最後只有那個特別的人，才能在你心裡留下空間，能承載你的傷悲與憂愁，並成為你生活上最大的後盾。

能走進內心，跟你走下去的，不應該只是你覺得重要的人，而是他也覺得你重要的人。

電影簡介：
　　《情約一天》（台譯：真愛挑日子），我們總愛和愛的人繞圈圈，以為有無限時間可耗。
　　一個愛與不愛、游離於分合之間的愛情故事。艾瑪和德克斯特在畢業當晚邂逅，過了一夜後決定只當好朋友，並約定好在每年的 7 月 15 日見面。二人陌路輾轉下經歷了二十年，最後才意會感情應是機不可失，決定要在時間流逝下創造相愛的奇蹟。

導演：Lone Scherfig　　　編劇：David Nicholls（原著小說：David Nicholls）
主演：Anne Hathaway, Jim Sturgess

所有人的堅強，

都是軟弱

生出來的

繭

———————————— 夢想與生活篇

上皮細胞移動到肉芽組織表面分裂增生，慢慢覆蓋傷口。營造乾淨且適度濕潤的最佳癒合環境，讓傷口逐漸收合。

走出傷痛的過程中要面對過去的錯失，繼而找回已失去的那部分自己，並重新定義人生。

01／當感覺氣力透支時，
我們需要的並不是加油，而是休息。

「要是我們已經很努力，世界仍然沒有變好，怎麼辦？」————《花椒之味》(2019)

改變世界前，要先習慣「還沒有」的等待。在世界變好前，我們或許會感到沮喪與無助，害怕世界不會變得更好。明明已經很努力，甚至已經努力得不知如何再更努力，以致開始懷疑自己的能力，猶豫是否值得繼續堅持。

努力這一點是毋庸置疑的，只要有用心付出，世界必定有所回應。但當感覺氣力透支時，我們需要的不是加油，而是休息，為未來遙遠的路裝備自己。

芸芸道理中，常言「努力過後不問成果，應更重視過程」，但確切曾為一件事情、一個夢想而奮鬥過的人，就會明白得到成果，是畢生最想達成的目標。

別人一句「沒關係」、「下次再努力」，亦只能裝作若無其事的輕輕帶過，但心底裡清楚，最無法面對結果的是自己。總渴望有人能給人生一個答案，最後發現只有自己才能為人生解答。

生活很苦，更要努力加上甜味。有苦痛，才更感受到幸福的珍貴。真正的苦日子不是過得苦，而是無人一起分享和承擔生活的大與小。

人生路應是愈挫愈勇，雖然無直路，但只要繼續走下去必定有出口。

「要是我們已經很努力」

「世界仍然沒有變好」

「怎麼辦？」

電影簡介：
　　《花椒之味》，只有真正努力過後，才能體驗人生的甜酸苦辣。
　　電影改編自張小嫻的小說《我的愛如此麻辣》。故事講述同父異母的三姊妹，因父親葬禮而第一次認識，各自擁有不同的親情缺口，為人生迷茫着。彷彿彼此的出現，令大家都學懂去面對人生課題的抉擇。

導演：麥曦茵　　編劇：麥曦茵（原著：張小嫻）
主演：鄭秀文、賴雅妍、李曉峰、鍾鎮濤、任賢齊、盧鎮業、麥子樂

02／所有人的堅強， 都是軟弱生出來的繭。

「別忘記我們在軟弱時，也可以很強大。」————————————《淪落人》(2018)

所有人的堅強，都是軟弱生出來的繭。只有曾受過卑微對待，才會勇敢為自己堅強起來。每一個堅強背後，都有不少受傷的故事。但人生經歷過低潮，才會成長，才會變得強大。

一個是有夢想，但基於現實生活，需要暫且放下的人，另一個是可能活了一輩子也不懂夢想是什麼，更認為自己沒有權利擁抱夢想的人。他們同樣在處於人生低谷時遇上對方，不但沒有自憐自棄，更希望用自己的力量和生命去溫暖他人。他們因有着彼此而懂得快樂，享受人與人之間的相遇，並互相影響。

與其說是「淪落人」，不如說他們是「淪樂人」。世間上所有相遇都是有意義，有的是為了更認識自己，有的是為了學習和適應別離。好好感激生命中的遇上，成就了現時的我們。世上很多「淪落人」，願都能遇上另一個使我們成為「淪樂人」的人。

夢想豐富了生命，而夢的起點和終點從不設限。只要有生命，就可有夢想。認為自己沒有資格擁有夢想的人，都是因為對現況不滿，所以首先要打破現況，才能為夢想和人生重新定義。

所謂夢想，是要先有自信，然後順着喜歡的路一直走，就會不知不覺走到理想的終點。

「別忘記我們在軟弱時」

「也可以很強大」

電影簡介:
　　《淪落人》,「Still Human, Still Dreaming」,夢想為人類添加了生存的熱度。
　　一部低成本本土溫情港產片,是一個同是天涯淪落人的童話故事。講述意外癱瘓的中年男子與外傭一起經歷人生低谷,作為淪落人的他們建立感情,並互相影響生命的故事。

導演:陳小娟　　編劇:陳小娟　　主演:黃秋生、Crisel Consunji

03／願所有的愛都來得及，
 願所有珍惜永不會遲。

「生命短暫，經不起任何一秒浪費。」————《我的五步男朋友》Five Feet Apart (2019)

當任何事情有了保存期限，就會格外珍惜，生命的無常讓我們學懂要無悔活着。

生命一場，眨眼就過了。珍惜，是責任，也是對自己的一份尊重。

人生就像一套電影，我們是導演，也是觀眾。要如何拍好、演好這套電影，得由自己選擇。

每個人值得為自己活得更精彩，哪怕生命短暫。

有時候，生活的忙碌和壓力都令我們暫時忘記活着的意義。

其實，不用為別人或物質而活，在有限時間內，用想要的方式過活，才算無愧於自己。

生命的價值從來不是靠別人賦予，必須通過經歷、體會，才會找到屬於自己的生存意義。

當你無法再親身體會某些事情，才會知道那份痛失的感覺。人與人之間的接觸是再平常不過的事，但如果有一天不能再如常地和人接觸會怎樣？

珍惜每個還能關心、與別人親近的機會。別讓想說的話留在心裡，別等到

沒機會時，才發現生命裡已沒多少個下次。

人生看似很長，但也只是轉眼間。

人生沒有太多時間讓我們停留在原地。

人終究還是人，不能堅強一輩子；人生終究還是人生，不會只有順路。會後悔、悲傷、內疚，然後等待時間過去，讓傷口痊癒。

然而，不是每個傷口都能完全復原；不是每段經歷都能被遺忘；不是每個錯誤都能有機會重頭來過。因此只能努力、盡力過好每一天。珍惜每句說話，做好每個決定。

生命就是如此，在唏噓中得到一口喘息空間，在失望中追尋希望的尾巴。

願所有的愛都來得及，願所有珍惜永不會遲。

電影簡介：
《我的五步男朋友》（台譯：愛上觸不到的你），在死亡面前，愛更刻不容緩。
　　故事講述兩個被病魔折磨的男女，如何在患病中互相影響。因患病理由，雙方必須相隔六呎的身體距離以保安全。電影主題不在於講述一段轟轟烈烈的愛戀，更在於帶出面對未知的人生，該如何找到活下去的動力。

導演：Justin Baldoni　　編劇：Mikki Daughtry, Tobias Iaconis
主演：Haley Lu Richardson, Cole Sprouse, Moises Arias

04／ 再華麗的糖衣，要是沒有甜美內層，只會淪為貨架上被清貨的糖果。

「我們總是擔心不夠完美，或許我們甚至都不知道何謂真正的完美。」

————————————————————————《摰愛季節》Happiest Season (2020)

人，生而不完美，不是錯，誰也不能阻止我們活出精彩的人生，反之這些不完美，會讓我們擁有不平凡的生命歷程。

所有美麗與醜陋都只是外表，再華麗的糖衣，要是沒有甜美的內層，亦只會淪為貨架上準備被清貨的特惠糖果。

真正能吸引人注目的，應是真誠的內心。可能不完美，甚至脆弱，但只有接受最差的一面，才能值得擁有最好的一面。

完美主義的人很多，但真正知道何謂完美的人很少。因為世上其實沒有真正的完美，才更令人想一直挑戰和追尋，但也會因此傷害自己和別人。因無法達至完美，而否定自我價值，反而會落入沒法進步的圈套。

或許會害怕因自身的缺陷，而無法得到別人的愛。

但事實上每個人都值得被愛，並不是因為完美，而是我們都真實活着，並努力變得更好。

在真實的人生中，難以誠實面對自己，因為這個世界的人總是毫不猶豫先挑剔，後欣賞，所以就更怕去當一個不完美的人。

　　成長是要告別對自己不真實的看法，不再管別人喜不喜歡自己。縱使對人失去信心，但也不要害怕真實的自己。

　　任何事情或關係都不能靠偽裝而永久擁有。有時因為要保護自己，而戴上面具，偽裝堅強，偽裝自己一個也可以。有時是因為謊言而偽裝，以為掩蓋真相，就能保護和對方的關係，最後卻因謊言而遍體鱗傷。

　　愛一個人會全然收下他的好與壞，接受毫不偽裝但不完美的你。

　　比起努力被喜歡，更要勇敢做一個令自己會喜歡上的自己。

　　每個人都值得被喜歡和重視。只要遇對了人，對方會尊重我們的情緒。

　　每個不完美的細節，都會讓我們學懂為自己變得更好，而不是只成為別人眼中的好而已。

電影簡介：
　　《摯愛季節》（台譯：求婚好意外），追求完美是一種無可救藥的強逼症。
　　故事講述艾比和哈珀是一對感情穩定的女同志情侶，原本計劃在聖誕假期和女友求婚，卻在返鄉過節時發現女友還沒向父母出櫃，亦因種種家族因素而令求婚計劃受到阻攔，令她們的感情受到考驗。在面臨同志身份下的焦慮，以及前女友、前男友的出現、渴望父母關注、壓抑自己等壓力下，兩人如何可以全身而退，並勇敢相戀？

導演：Clea DuVall　　編劇：Clea DuVall, Mary Holland
主演：Kristen Stewart, Mackenzie Davis

05／世上沒有比停止享受生活
更為痛苦的事。

「感覺愈努力工作，愈容易沉入無底深潭。」——《對不起，錯過你》Sorry We Missed You (2019)

長大成人，工作像變成了生活的所有。

每天為應付帳單開支、供養家人，只得埋頭苦幹上班，當一個普通員工，做一份不是理想中的工作。

生活漸漸變成生存，也忘記當初的抱負和夢想。

世上沒有比停止享受生活更為痛苦的事。

工作要付出，但不一定帶來痛苦。

倘若不能用心感受生活，再多金錢也是枉然。

偶爾停下腳步，放鬆自己去陪伴愛的人，做一些熱愛已久，但因工作未能抽空做的事。

重新找到生活意義，就會發現工作只是生活的一部份，真正填滿人生的該是那些我們在乎的人和事。

從小就被灌輸只要讀好書、考取功名就能找到一份好工作，未來生活就能安枕無憂。

但長大後發現，現實終歸現實，總會有頗大落差。

現實是即使有好成績，也不一定找到好工作；現實是再多的薪金，也追不上物價通脹；現實更是付出再多的努力，也敵不過社會的殘酷。

就這樣，每個人都淪為社會底層一員。

每天營營役役工作，都只為餵飽自己、為還貸款、為交租，漸漸沒了生活。

生命值得我們用盡全力去過好每一分、每一秒，因為總不會希望在生命到達盡頭時，對自己感到失望，然後抱着遺憾離開人世。

雖然每天生活都平常不過，但正因為生命有期限，永遠不知哪一天就要結束，所以更要和一個自己最喜歡的人狠狠愛一場。嘗試付出一切痛快愛人，用盡精力完成最喜歡的事。

享受現在，活在當下。

電影簡介：
　　《對不起，錯過你》(台譯：抱歉我們錯過你了)，被制度剝削了對生活的熱情，再多的追求也是徒勞。
　　故事講述一個窮困家庭，因為面對沉重開支、生活壓力，父母要不斷加班以維持生計，導致與子女關係惡劣。自 2008 年金融海嘯後，瑞奇一家經濟拮据，為了改善生活做司機，加入送貨行列。面對這份低保障、高工時的工作，犧牲了與家人相處的時間。這是個最普通不過而又發生在世界每一個角落的故事。

導演：Ken Loach　　　　編劇：Paul Laverty　　　主演：Kris Hitchen, Debbie Honeywood, Rhys Stone

06／ 生活不在乎我們走了多遠，
更在乎有否把心打開去感受世界。

「接受每一件會發生的事情，無論它美麗或恐怖，只管不斷體驗人生，畢竟所有感受都是永無止盡的。」————————《陽光兔仔兵》Jojo Rabbit (2019)

人生的甜酸苦辣無法用言語就能説得清，只有親身體驗過，才會明白箇中滋味。

生而為人，最幸福的就是擁有感受。

生活不單在乎我們走得多遠、途中獲得多少成就，更在乎有否把心打開去感受世界。每一個感受都是非同凡響，不論是喜悅享受，還是悲傷難過，都該慶幸，這些是一個有溫度、有生命的人都該經歷的事。

生命是一場永不回頭而短促的旅程，每一秒都不能重來。造就生命的就是生活，用心享受生活是一種習慣，慢慢會發現真正的幸福就在生活的微小之處。

與其花時間追逐名利物質，倒不如用心感受生活的美好。平常對身邊的人多關心一點，對陌生事物多好奇一點，就會發現幸福不在遠處，而是伸手可見，且正等待着我們探索。

生命本身並無意義，而是我們要賦予生命什麼意義。

願我們到達生命盡頭時，沒有對人生感到失望和後悔。在短暫生命裡，若能盡力追求過自己渴望的事情，就已得到生命中最大的意義，可能是毫無保留地愛一個人，亦可能是鍥而不捨地追逐夢想。生命中有許多深刻印記，證明我們確切活過，到回想時也覺不枉此生。

「接受每一件會發生的事情」

「無論它美麗或恐怖，只管不斷體驗人生」

「畢竟所有感受都是永無止盡的」

電影簡介：
　　《陽光兔仔兵》（台譯：兔嘲男孩），當重獲自由的時候，第一件想做的事是跳一支舞，更可能是愛一個人，努力活出精彩。
　　電影改編自黑色喜劇小説 Caging Skies。故事講述二戰時期，一名十歲男孩精忠報國，心中充滿愛國熱血情懷，渴望上戰場為元首希特拉殺敵，更幻想成為他朋友。有一天，發現母親私藏猶太少女在家中，與男孩的價值觀產生無比衝突。以納粹屠殺猶太人的歷史悲劇為題材，嘲諷扭曲的意識形態。

導演：Taika Waititi　　　編劇：Taika Waititi（原著：Christine Leunens）
主演：Roman Griffin Davis, Thomasin McKenzie, Scarlett Johansson

倘若人生是由悲慘與無奈組成，
生而為人的意義就在於，

如何在黑暗中得到希望和勇氣；
如何在痛苦中為自己加一點甜味。

07／人一生注定要為夢想奔波，
追尋我們所期待的事。

「我覺得夢想應該是，當你快要停止呼吸的時候，仍然覺得一定要做的事情。」

————————————————————《哪一天我們會飛》(2015)

夢想能給予我們動力去追尋和拼命奮鬥，即使活到最後一刻，仍然堅持。

能輕易放棄的夢想，稱不上為夢想。

人人口中都說有夢，但並不是每個人都有勇氣去實踐。遇到困難時，放棄總比堅持容易，但克服的過程更顯得夢想是得來不易。

所謂夢想，不一定是宏大的理念或目標，可能只是一個微小的願景。能順着喜歡的路走，就已經是很大的夢想。

夢想可以成為心中的種子，無論大小，只要向所想的努力，都能發芽而茁壯成長，更會成為一道光，指引着出路方向，使我們不會在路途中迷失。

堅定方向，謹守信念，才能向前邁進。

長大後，面對各方壓力，有夢追不得，棱角也慢慢被磨平。每當想起夢想，也只能唏噓緬懷。人大了就發現事情往往不盡如人意，想發生的卻沒發生，不希望發生的，卻意外發生。

到底該寄望「哪一天我們會飛」？還是每個人終將成為「差一點我們會飛」的人？

成長除了意味着心智變得更成熟外，亦是在挫折中鍛鍊，堅持自己所相信的。只要曾腳踏實地追求夢想，即使結果沒有成功，但這段經歷都能令我們變得更勇敢、自信。

電影簡介：

　《哪一天我們會飛》，只要捉緊初衷，我們還是有一天會飛。

　　故事講述年少的三人好友，余鳳芝夢想當導遊環遊世界，卻被父親安排離開香港到英國唸書，長大後只是一名幫客戶規劃行程的旅遊公司職員。與好友彭盛華結婚多年，年少時綽號為「手工王」，長大後成為室內設計公司老闆。另一名好友從小幻想能成為飛行員，帶著余鳳芝環遊世界。三人夢想與現實的落差，印證香港九七後時代的變化，既訴說青春夢想的幻滅，也描寫了因社會環境變遷後港人的無可奈何。

導演：黃修平　　　編劇：黃修平、陳心遙　　　主演：楊千嬅、林海峰、蘇麗珊、吳肇軒、游學修

08／真正的空虛，
是再找不到追尋的意義，
亦沒有勇氣再失去。

「原來寂寞的時候，所有人都一樣。」─────────《春光乍洩》(1997)

寂寞是城市人的通病，讓人心中感覺很重，但存在感很輕。

明明寂寞，我們都假裝沒感覺，偽裝堅強說「一個人還可以」，害怕別人的關心成了憐憫，於是築起高牆。

或許我們真正害怕的不是寂寞，而是不再與任何人有關係。沒有人再記得我們，存在彷彿只是獨個活着，漸漸害怕與別人有連結。

由「零」到「一」，還是「零」比較好。總好過得到「一」後，再回歸到「零」的失落。

真正的寂寞，是即使身邊再多人、再熱鬧，還是感覺只有自己靜如止水地穿插在人群中。真正的空虛，是再找不到追尋的意義，亦沒有勇氣再失去，於是選擇不再擁有。

寂寞像身體上有個缺口，拼命想填補，但卻填補不了。寂寞不一定是孤單一人，而是無法與想過的人在一起。在喘不過氣的生活節奏下，有時不是不能夠接受寂寞，而是希望有人能共同分享在生活上的喜怒哀樂。

一個人很好，不代表生活不想有個伴。在別人面前總裝作獨立，露出一副毫不在意的模樣，可以一個人看電影、一個人逛街、一個人旅行。但有時候，還是希望有人能看出自己的脆弱，並願意在人群中擁抱我們的寂寞。

沒有人會是一座孤島，每個人都在等待自己被誰看穿。

「原來寂寞的時候」

「所有人都一樣」

電影簡介:

　　《春光乍洩》，我們還是避不開重新來過也會互相傷害的命運，但如果有下次，我還是會再愛一次。

　　香港經典同志電影，但故事和角色的影子卻落在每一個觀者身上。講述何寶榮和黎耀輝一次又一次復合的感情，一個是離去的人，一個是被留下等待的人。每一次的「重頭嚟過」成了他們之間痛苦的延續。

導演、編劇：王家衛　　　主演：梁朝偉、張國榮

09／ 經不起失去一個人的傷痛，
　　 但卻在歲月中失去最珍貴的自己。

「心是為了感受時間而存在的，如果不能用心感受時間，那麼其實跟沒有時間是一樣的。」
──《與妳的第100次愛戀》(2017)

只要肯用心，幸福是無處不在的。

人的一生來去匆匆，時間沒有為誰而停留，但用心感受可令時間和回憶更顯珍貴。

回看一生，有多少回憶、有多少人都是匆忙過去。

與家人同一屋簷下，但總是早上說聲再見就離家，晚上回家說不到一聲晚安，他們就已睡了。與朋友從前無所不談，如今時間全歸工作和應酬。日復日，年復年，就這樣許多年過去了，才發現自己不曾閒下來去認真享受生活。

成長，讓我們變成了一座孤島。歲月，為我們披上一副看似無堅不催的鎧甲。

隨年漸長，時間一年比一年過得快。同時，與人失聯和漸變陌生的速度也愈來愈快。

生活的壓力和忙碌，讓我們再花不起精力和時間去關心人。交際圈漸漸縮小，最後連親人也疏遠了。

而工作從來都是永無止境，比死線早完成，則會帶來更多工作量，趕不上死線前完成，則會帶來革職之禍，日復日的工作似是鋪滿了整個人生版圖。

我們經不起失去一個人的傷痛，但卻在歲月間失去了最珍貴的自己。

有時候會想，生活就是無止盡地挫折、受傷，或許辦法也並不是比困難多。

一時沒能走出死胡同，確實會讓人想就此放棄生活，但慶幸人的韌性其實很大，這也是個好機會讓我們重新面對生活。

想想你有多久沒用心生活了？好好生活並不是指如常完成各樣工作，而是懂得從壓力中放鬆自己，偶爾放下工作，把時間和重心放在有熱情的事上，從生活中得到滿足感，再由滿足感得到繼續生活的力量。

電影簡介：
　　《與妳的第 100 次愛戀》，無論時間能否重來，都想把最大的愛獻給你。
　　故事講述熱愛音樂的大學生小葵與好友小陸等人組成樂隊，在演唱會返家途中遇上車禍，醒來卻發現時間回到出車禍前的一週。小陸告知小葵他有回到過去的能力，於是他們回到出意外的一年前，並成為戀人。時間一天一天的流逝，又回到了發生車禍的當天，小陸能否改變無情的宿命，與小葵繼續相戀？

導演：月川翔　　編劇：大島里美　　主演：miwa、坂口健太郎

10／世界殘酷，
所以更要在錯的世界裡堅持做對的事。

「其實每個人的路都是由自己創造出來的，好與壞，就看你怎樣選擇。」
————————————————《救殭清道夫》(2017)

縱使世界殘酷，但仍然選擇做一個對的人、選擇做正確的決定。

世界殘酷，不代表自己要被同化，所以更要在錯的世界裡堅持做對的事。

無論何時，我們都可以作出最善良而正確的選擇。

生活不易，在困境時，仍能挺身而出，或者幫助別人重回正軌，是難能可貴和值得敬仰的精神。

生命這麼短，但總有時間讓我們作出正確決定。

或許試過做錯決定，恨錯難返，每次都以為會變得更聰明一點，但還是犯同樣錯誤，令人更害怕做決定。

但其實是因為錯誤選擇太多，而正確的又太少。

通過大大小小的決定，印證人生。

沒有人是完美無瑕，總有小挫折、大苦難包圍。只要有承受跌倒的勇氣，重新站起來的決心，人生大部份還是可由自己所掌控，其餘的，就隨遇而安吧。

「其實每個人的路都是由自己創造出來的」

「好與壞，就看你怎樣選擇」

電影簡介：
　　《救殭清道夫》，當愛能超越身份和世俗的一切枷鎖，就可承載二人的重量，一直為愛飛翔。
　　故事講述一個專門捉拿殭屍的組織「食環處特別行動組 VCD」，平日以清道夫的身份掩人耳目。男主角張春天被殭屍所咬，VCD 救起他，後來他更加入組織。在一次出任務時遇到死去數百年的殭屍王，不慎跌入河中，被殭屍王的陪葬品小夏咬了一口。雙方出現微妙的變化，相處下發現殭屍不如想像中恐怖，更互生情愫。無奈「人屍戀」遭到隊友反對，加上要追捕殭屍王，二人努力為愛力挽狂瀾。

導演：趙善恆、甄柏榮　　　編劇：甄柏榮、何永航、章彥琦　　　主演：錢小豪、蔡瀚億、林明禎、吳耀漢

11／寧可嘗試後失敗，也不願原地踏步後悔。

「如果連自己都看輕自己，你的人生永遠就只有兩個字，就是失敗。」——《點五步》(2016)

有時候，人的力量很小，小如一顆微塵，但當信念比力量強的時候，就有驅動力做到更多本以為不可能的事。即使有理想的計劃，也可能換不到完滿結果，但一切盡力無悔就好了。

為初衷而堅持，為理想而昂首踏步。不問過程失去什麼，結果得到什麼，只問自己還能對這個世界付出多少。

所謂命運，只是不敢改變的藉口。

我們能夠決定自己過怎樣的人生。不主動改變的人，只會被認定的命運給牽着走。當下做的每個決定，不知道會如何影響未來，但只有做過、經歷過，才會學懂「面對」。

每個人都希望擁有魔法或超能力，在面對困難時，就能化險為夷，但人生最強大的能力是勇於面對。我們都需要勇氣去面對自身的不完美，也要用勇氣去面對世間的黑暗。

改變是每個人都渴望已久，卻又害怕面對的事。

待在舒適圈太久，會漸漸失去信心。如何面對改變和適應現況，都是一種能力。學會勇於面對，生活就會繼續向前。寧可嘗試後失敗，也不願原地踏步後悔。

「如果連自己都看輕自己」

「你的人生永遠就只有兩個字」

「就是失敗」

電影簡介：

《點五步》，只為自己而奮鬥，不為命運而低頭。

故事講述 1984 年一間中學的校長排除萬難成立了第一支棒球校隊——沙燕隊。志龍和進威是在公共屋邨長大的好友，加入球隊後，愛表現的進威成為投手，但他的壞脾氣影響球隊士氣。教練逼使志龍爭取表現的機會，同時也使進威決心離開球隊，志龍便帶領沙燕隊朝向香港少年棒球聯盟比賽冠軍之路邁進。

導演：陳志發　　編劇：陳志發、黃智揚　　主演：廖啟智、林耀聲、胡子彤、談善言

在最黑暗的環境，
我們不只要有抵抗的勇氣，
還要有擁抱別人的溫柔。

12／ 面對困苦的逆境不退縮，
面對成功的朝陽不驕傲。

「這個世界變了，沒有人能回到以前，我們只能盡力做到最好，有時候最好就是重新來過。」——————《美國隊長2》Captain America: The Winter Soldier (2014)

人生許多事情都是徒勞無功，不求盡善盡美，但求盡心盡力。

能掌握的，就用力去捉緊、去努力。不在控制範圍內的，就隨心而行。

最令人嚮往的態度就是：面對困苦的逆境不退縮，面對成功的朝陽不驕傲。

真實的人生，並不是一個完美的劇本，也會令人失望，但失望的同時，也是希望的開始。

世界永遠不會完美，但我們可以盡力建構一個更貼近完美的世界，同時要有承受不完美的勇氣。

世上每天充滿憤怒的聲音，社會滿是限制人們的規條，都在逼使我們不敢活出理想的自己。

每個失落的傷口都正等待康復，每個失敗的經歷都正等待重新出發。

只要生命未結束，我們還能改寫劇情。

人生沒有永遠的逆境，只有不願振作的自己。

要學會無視群眾的壓力，做一個讓自己感到幸福的人。畢竟終其一生需要

滿足的，是自己，而不是別人。

那段令人窒息的低潮期，好像永遠被困在同一天，使人走不出時間輪迴。

但我們無法逃避生命的缺憾，只能盡力避免製造遺憾。

人生沒有必然的奇蹟，只有透過努力換取成果。

或許努力付出的過程很累，累得想放棄，也會抱怨上天似是不公平，有些人總是輕易收穫，有些則天意弄人般，付出一輩子也只是徒勞撲空。

但要相信，成功的路上並不擠擁，因為能堅守到最後的人只是寥寥可數。

電影簡介：

　　《美國隊長2》(台譯：美國隊長2：酷寒戰士)，從崩壞的世界尋找真實的自我，從謊言破解令人顫慄的真相。

　　故事延續首集的劇情，講述在變革的時代保持真我的美國隊長，他被冰封長達七十年後，努力適應現代生活。非黑即白的他活在遊走於灰色地帶的神盾局，感到疲倦不堪，更意識到被政府操控的神盾局只利用恐懼掌權，使他無法再相信任何人。在捲入讓世界瀕臨險境的陰謀之中，遇上了意料之外的新對手舊好友：寒冬戰士，逼使美國隊長再次陷入拯救世界與是非黑白抉擇的矛盾之中。

導演：Anthony Russo, Joe Russo　　編劇：Christopher Markus, Stephen McFeely
主演：Chris Evans, Samuel L. Jackson, Scarlett Johansson, Sebastian Stan

13／ 在亂世中最不能丟失的就是 忠於自己、堅持信念的勇氣。

「人生經常都會遇到不同的際遇，可惜人生很少會有直路。當走在直路上，我們可以全力向前衝，但大多數是一個又一個急轉彎，要在直路上向前衝很容易，要做一個漂亮的急轉彎才看功力。不過不用怕，因為香港人從來都是在急轉彎中成長，這才是我們真正的獅子山精神。」———————————————————《逆流大叔》（2018）

　　奮力向前衝的同時，又害怕突然被一個轉彎給絆倒，但慶幸的是我們還有彼此。每個人都可以成為別人強大的後盾，成為別人變得勇敢和堅強的原因。

　　每次跌倒再站起來，只為爭取本屬於我們的事物。會怕痛、怕受傷，但更怕失去。

　　要從失望中得到希望，從驚慌中得到信心。

　　在亂世中最不能丟失的就是忠於自己、堅持信念的勇氣。

　　只有刻苦堅持，才不會浪費時間。活着就是靠七分努力、三分堅持。而盡力過後，剩下來就要用意志來堅持。

　　或許過程中會被嘲笑和輕視，堅持從來都是耐苦的人才能做到，而且最後能翻轉人生的，都是堅持到底的人。

　　有時或會迷失方向，想不通為何而堅持，但亦只有堅持下去才找到出路和答案。

萬事都有孤獨和黑暗的一面，不會永遠只有快樂，更會有悲傷。正如人生不會只有希望，更會經歷無限的失望。

每個人心中都有盞燈，那盞燈稱為信念和意志。

唯一能戰勝黑暗的，就是擁有堅強的信念和希望，希望是唯一能克服恐懼的方法，亦能從黑暗中照亮光明。

願你歷遍人生高低起跌，嚐盡甜酸苦辣，仍然能夠保持一顆赤子之心，不忘初衷。

為相信的事情而努力；為想擁有的東西而鍥而不捨地爭取；為目標而不顧一切勇往直前。

人生就是經歷過苦難挫折以後，仍能笑着勇敢地把苦處活成快樂。

電影簡介：
　　《逆流大叔》，捉緊節奏，一鼓作氣，失意中亦能逆流而上，創造可能。
　　故事講述一場中年男人拼搏的浪漫，一個屬於香港人的獅子山精神。天馬寬頻員工面臨公司裁員危機，龍哥、威廉和淑儀想罷工抗議，更被上司泰哥列入裁員名單。公司打算直播龍舟賽，挑選員工組成龍舟隊。他們為要討好上司而參加，在最初如散沙的一夥人，漸漸找到了相同的頻率而共同向目標進發。

導演、編劇：陳詠燊　　主演：吳鎮宇、潘燦良、黃德斌、胡子彤

14／真正的勇敢，是能做一個好人，也能堅持做對的事。

「堅持做對的事，永遠不會錯。」————————《見習冇限耆》The Intern (2015)

真正的勇敢，是能做一個好人，也能堅持做對的事。

不論世界怎麼變，仍然以最真誠的態度面對自己的心。

也許疲倦的生活讓你失去對生命的熱情，殘酷的現實讓我們開始抱怨世界的不公平，甚至懷疑自己的價值觀是否正確。

但世界上有千百萬種的對與錯，只有學懂釐清自己的核心價值與目標，才能一直堅持下去。

堅持做對的事看似簡單，但一路上很容易被其他人事所阻礙，逼使自己放棄和妥協。

此刻迷茫的我們，要緊記人生是沒有所謂標準答案，只有堅定信念去選擇認為對的路，就能無悔地迎難而上。

要決心成為更好的人，因為就算世界再大，總有些人和事會因為我們的努力而改變。

在人生路上，經常為社會大多數的觀點，而丟棄許多原本認為對的事，但最不能丟失的就是改變自己和世界的勇氣。

之所以堅持每天努力和奮鬥，是因為希望爭取本應有的事，亦希望能夠保護自己所相信的。

世界縱然不能完全公平，但也要有改變和抗爭的勇氣。

世界沒欠我們什麼，我們也沒欠世界什麼，所以應勇敢去活出自己精彩的人生，別因感到委屈而任由情緒綁架生活。

覺得不公平，就努力爭取更好的待遇；感到不舒服，就勇敢離開。

我們都值得為自己堅強多一點。

堅持己見從來不是錯事，相反隨波逐流不見得是處世之道。

電影簡介：
　　《見習冇限耆》（台譯：高年級實習生），不論活在哪個年紀，活出一個精彩的人生也不會遲。工作會退休，但人生永遠是持續的馬拉松。
　　電影是一部給予退休老人和承受高壓職業女士鼓舞的電影。故事講述班為七十歲喪偶退休老人，儘管安排許多活動，也無法填補內心的空洞。直到看見時裝公司正在招募高齡長者的實習生，而決定去應徵。遇上了公司創辦人兼執行長：茱兒，由最初的忽視和不信任班的能力，直至成為了茱兒的人生導師，互相影響着彼此的生命。

導演、編劇：Nancy Meyers　　主演：Robert De Niro, Anne Hathaway

15／死亡只是肉身的消逝，
卻沒帶走我們永存於世的價值。

「當人間再沒有人記得你，你會在這世間消失，我們稱之為最後死亡。」
————————————————————《玩轉極樂園》Coco（2017）

死亡總是毫無預兆地帶走我們最珍惜的人。

死亡是無常，死亡是不留情面地磨滅誰和誰之間的感情。死亡更像是一部等不到結局的長篇小說，明知道不會再有下一章，卻總是一直無望等待。

在世上不留痕跡地離開，感覺只要有人想念着，就算逝去，都有其價值。

死亡只是肉身的消逝，卻沒帶走我們永存於世的價值。

恐懼死亡，其實真正恐懼的是被遺忘。

慶幸在世時付出的努力、留下的痕跡，都會被永遠留下來。

利用短暫而珍貴的生命，為自己和別人留下精彩的回憶，哪怕有離開人世的一天，當回望過去時，仍覺不枉此生。

雖然回憶會隨時間變得愈來愈重，重得像沉到心底裡。但想念一個不在的人是無法制止的，那不如隨時間沉澱，將一切變成心中最珍貴的回憶。

在短促的光陰旅程中，我們能決定做些什麼，去為自己和別人留下一些有意義的回憶。

人生就是一場遊走於希望與失望之間的冒險歷程。

曾試過被人疼愛和拋棄；曾懷有希望和熱情前進；曾感到絕望而後退。

總在命運的十字路口中猶豫不決，生怕做錯決定，就會錯誤一輩子。

生命充滿抉擇，一個決定通往下一個抉擇。

就算決定的並不被世俗判定為幸福和正確，但打破人生既有定律，為自己獨立開闢一個最精彩的人生，這才是我們該做的決定。

有時不禁會想自己的價值和是否被需要。

每個人都渴望被需要，因為缺乏自信，所以害怕世界不需要我們。

但只要對生命抱有熱情和希望，即使面對超出能力範圍的困難，也能一心希望讓世界變得更美好，創造更多被需要的價值。

電影簡介：
　　《玩轉極樂園》（台譯：可可夜總會），衝破死亡關口，在被遺忘的角落創造價值，在回憶中留下無可取代的痕跡。
　　故事講述墨西哥小男孩熱愛音樂，但曾曾祖父當年為音樂而遠走他鄉，再沒有回來過，因此家族反對他追求音樂夢。在亡靈節下，他意外打開了與亡靈世界的通道，如果不能得到已故親人的祝福，他就必須永遠待在靈界，成為亡靈的一份子。

導演：Lee Unkrich, Adrian Molina　　　編劇：Adrian Molina, Matthew Aldrich

16／ 在世上最難能可貴的並不是成功，而是堅持下看見的曙光。

> 「你並不知道生活在什麼時候就突然改變了方向，你被失望拖進了深淵，被挫折踐踏得體無完膚，但我們總在內心保留着希望，保留着不甘心放棄跳動的心，我們依然在大大的絕望裡小小的努力着。」─────────────────《小時代》（2013）

在世上最難能可貴的並不是成功，而是遇上挫折不放棄，在堅持下看見的曙光。

或許我們都試過很徬徨，不知道應否繼續堅持下去。

會失望是因為懷有希望奮鬥過，會忐忑是因為確切在乎過。

願我們都能相信堅持是有意義的。

不是看到希望才堅持，而是堅持才能看到希望。

人生就像迷宮，過程中遇到困難和挫折時，總感覺距離出口愈來愈遠。但在迷宮中行走，不只是為了到達終點，而是為了過程中所領悟到的一切。

生命的意義在於燃起熱情，找到存在的價值。面對困境時，也不至於失去方向。

生命不是一趟輕鬆旅程，會充滿未知與挑戰，不會一直走在正確的路上，但錯誤的轉彎和兜圈也令人學到教訓。

只要不放棄，還是會找到出口。

每個人都比想像中強大有力。

生命中的無奈，令人感到無力，但只有現實把我們逼到絕處，才令人變得強大。

人就是如此頑強的生物，以為一敗塗地，再也無法站起來時，絕望卻令未來方向更清晰，更能堅定信念重新出發。

沒有努力跑向終點，就是無法堅持而半途而廢的人。人生所有事都該為自己而做，不要辜負自己，雖會經歷許多曲折，但終點永遠是顯然易見的。

無人知曉和同情你過程中的辛酸，但人生沒有目標，就只會在原地兜轉。不要以為一輩子很長，其實時間有限，那些想要得到和實現的，請拼盡全力爭取，人生才不會枉過。

經歷過低潮的人，內心必定強大。

因為在絕處時，只有相信自己，才能在黑暗中逆風而行，迎來希望。

電影簡介：
《小時代》，時代縮影下的青春歲月，是靈魂賤賣或是挫敗後不失初心？
電影改編自郭敬明的同名小說。故事講述在上海，四個來自不同成長環境的女孩：林蕭、南湘、顧里、唐宛如住在同一間宿舍中，感情如同姊妹。好朋友們一起渡過一次又一次的難關，在受到考驗的同時，有着堅強與脆弱的時刻，也製造屬於她們精彩絢爛的小時代。

導演、編劇：郭敬明　　主演：楊幕、柯震東、郭采潔、鳳小岳、郭碧婷、謝依霖、陳學冬

我們都以為

長大就會變好，

但疤痕卻會

伴隨一生

―――――――――――――――――成長篇

增生期細胞快速分裂增生，爭取在
最短時間內修補傷口，也因此組織還不
是那麼牢固完整，必須透過重構期才能
漂亮癒合，讓傷口疤痕開始變軟、變平
滑，顏色逐漸變淡，慢慢回復到原有的
皮膚顏色。

　　重新建立聯繫，接受與別人相交的
機會，認同自己是值得被愛。疤痕是會
伴隨一生，但不代表我們沒有重新生活
的可能。

01／ 能否有着即使跌倒，
也有重新站起來的勇氣？

> 「我們還年輕，不要隨便接受別人對我們的安排。」
> ————————————————《數碼暴龍 Last Evolution 絆》（2020）

隨着成長，選擇變得愈來愈少，卻愈來愈多羈絆，變得不再為自己而活。成長的代價就是被迫放棄所愛和所堅持的，同時被迫放下童真，接受殘酷的現實。但是，拒絕長大，只活在回憶裡，是永遠無法前進的。

成長的過程中注定迷失，慢慢才能找到真正的自己。有的人早已清楚未來的方向，找到自己喜歡的工作，有的則是對未來惶惑不安，要慢慢適應生活上的改變。

成年人的時間總是不夠用，不像以前。看着時鐘一分一秒過去，連呼吸一口氣，也感覺到時光消逝如流水之快。然後開始懷念以前，想起了一同作戰的同伴，想起曾堅定不移的自己。

「遇怪魔我即刻變大個」，小時候幻想長大後能有更多的力量去實現願望。怎料長大後，只忙於解決眼前困難，就已花光了人生的大部分時間，願望早已被放在心底裡，會偶爾想起，但沒有勇氣把它找出來。

那時的我們，也幻想過自己是被挑選的小孩，能和拍檔一起去拯救世界。可惜是，我們沒有隨着年紀成長而變得強大，反之可能更懦弱、更想逃避。失去勇氣的我們，能否像八神太一一樣，從抽屜拿出護目鏡，就能獲得即使跌倒，也有重新站起來的勇氣？

「我們還年輕」

「不要隨便接受別人對我們的安排」

電影簡介：

　　《數碼暴龍 Last Evolution 絆》，相遇讓我們得到面對成長的勇氣，別離讓我們累積克服困難的力量。

　　故事講述社會已經普遍接受數碼暴龍的存在，當年小學的八神太一和石田大和如今也都是大學生，他們依然會和數碼獸一同作戰。與此同時世界各地的數碼獸出現異變，同伴陷入昏迷。他們得知數碼獸會隨着他們長大成人後消失，如果強行進行戰鬥，倒數時間就會加速。一方面需要拯救陷入昏迷的人，另一方面可能要告別即將離開的數碼獸。

導演：田口智久　　編劇：大和屋曉

02／ 我們不用忘記，
但可以選擇慢慢放下。

「奈何我們希望遺忘的、希望封存在過去的事，總是糾纏不休。」
——《小丑回魂2》It Chapter Two (2019)

很多回憶和過去，可能花光一輩子的時間也忘記不了。面對過去種種傷害，我們不用忘記，可以選擇慢慢放下。能被回憶繼續傷害，不是因為忘記不了，而是偏執使過去不能成為過去。

只有正面面對過去的傷害，才能克服心魔，消除恐懼。假裝遺忘，忙着過新生活，但過去總會不時隱隱作痛，時常提醒我們不曾逃離過去。唯一能消除痛苦的方法就是釋放自己，接受過去的不完美，承認那也是生命中的一部份。

小時候，我們都曾幻想過，長大後會成為一個怎樣的人，但是真實的人生往往不如預期。長大了，可能還會為同樣的事畏縮，明知道對方假情假意，仍會欺騙自己，以愛為名去強逼自己愛一個不愛我們的人。長大後可能沒多了不起，但重要是能否有顆勇於面對自己的心。

每個荒唐的過去，都成就了現在，可能是傷痛、愚笨、不堪，但過去的每個里程碑，都印證着年少輕狂。過去曾犯下的錯，都讓我們從錯誤中長大，從挫折中變得更堅強。

每個人內心都有脆弱之處，都有不願面對的過去。少不免也曾成為「廢柴」，但「廢柴」也有該有的態度。縱然生活得不如意，也沒有離開或要逃避一切，而是勇敢留下來去面對和克服。

「奈何我們希望遺忘的」

「希望封存在過去的事」

「總是糾纏不休」

電影簡介：
　　《小丑回魂 2》（台譯：牠：第二章），以恐怖包裝的成長故事。
　　電影改編自 Stephen King 的著名小說。講述二十七年後，小丑再次在德利鎮殘害孩童，廢柴聯盟決定重回小鎮面對過去，克服心魔，對抗小丑。

導演：Andy Muschietti　　編劇：Gary Dauberman（原著：Stephen King）
主演：Jessica Chastain, James McAvoy, Bill Hader, Isaiah Mustafa, Jay Ryan, James Ransone

03／ 願每個裝作堅強的人，
身邊都能有一個懂你內在軟弱的人。

「老是故作堅強，其實是一種折磨。」──《星夢情深》A Star Is Born (2018)

裝作堅強的才是最軟弱的人，為了不想被人同情，所以強作堅強去騙過別人，欺騙得連自己都以為是真的堅強。但當一件又一件事情排山倒海般將你擊倒，才意識到，假裝堅強讓人活得很累。

無論一個人有多堅強，心底還是渴望能有人分享和分擔生活的一切。願每個裝作堅強的人，身邊都能有一個懂你內在軟弱的人。

於大眾而言，只會看到那些出道成名的人，卻看不到還有許多付出了更多努力，卻依然寂寂無名的人。現實就是，在許多事情上都不存在絕對公平。上天不一定眷顧努力的人，但也不會虧待。因在努力的過程中，那些人會學習到經驗，從而了解到如何讓自己和現實更接洽。

每個人在追尋夢想時，都必須打破原有的束縛，才能游離擱淺帶，並奮力游出海洋。這過程只有兩種人：一種擁有自由，游離擱淺帶；另一種在擱淺的淺灘上無法脫身。

感情路上，會有兩種人令你無法再愛上下一個人：一種就是把你傷透了，轉身離開的人，令你無法再相信愛情，無法相信自己值得更好，另一種就是讓你得到至死不渝的愛情，教懂你如何去深愛和珍惜，值得永遠珍藏的人。

「老是故作堅強」

「其實是一種折磨」

電影簡介：
　　《星夢情深》（台譯：一個巨星的誕生），巨星的宿命，刻骨銘心的愛情。
　　改編自 1937 年的同名電影 A Star Is Born。講述傑克遜和艾莉在音樂路途上相知相遇，以及追尋音樂夢的故事。艾莉熱愛歌唱，無奈在感情和事業路上不得志，幸得知名搖滾巨星傑克遜的賞識，更邀請了艾莉在他的演唱會中臨時演唱，受到大眾喜愛。無奈一個巨星誕生，卻也伴隨另一個巨星隕落。兩人事業發展此起彼落，使他們的感情走向無可挽救的結局。

導演：Bradley Cooper　　　編劇：Bradley Cooper, Eric Roth, Will Fetters
主演：Lady Gaga, Bradley Cooper

04／人生最大的意義
就是活着。

「我不想死後才發現，我的人生毫無意義。」——————《靈魂奇遇記》Soul (2020)

人生最大的意義就是活着，珍惜當下，感受一切，體驗生活，追求夢想只是其中一個關卡。

人生沒有規定我們必定要做些什麼，更重要的是有沒有好好享受其中。

終其一生去尋找生命的意義，以為找到夢想和興趣就能完滿，最後夢想成真了，然後呢？明明拼盡一切取得成就，最後反而迷失了，可能我們享受的只是追逐夢想的感覺。

真正讓生命閃閃發光的，更可能是那些微不足道的事。生命中的點點滴滴都印證着人生，所擁有的小事，都把生命中的缺口給填滿。

人生短暫，能豐富人生的不一定是偉大的夢想，只要用心感受生活，日常的瑣碎也能成為生活美好的一部份。

「小魚問大魚：『我想尋找海洋。』大魚說：『你已經在海裡了。』小魚卻說：『這是水，我找的是海洋。』」

我們都曾以為執着是成就完美的表現，後來才發現執着和固執是不一樣的，只差一線就會使人迷失自我。當過份執着某件事、某個想法，以致忽略整體，忘了照顧別人感受，就成了固執。然而當無法實現所想時，就會陷入迷失

與自責。忘記喜歡的本質，失去真誠的初心。

追求夢想時，不自覺地將其放大，把熱愛化成追求向上的目標，卻忘了享受過程中的快樂、決心解決困難的滿足、欣賞鍥而不捨的自己。

人生最令人後悔的是，不曾盡力為生命努力過。

生命由誕生一刻，就燃點起火花，有的綻放璀璨奪目的光芒，在人生的每段路程，都留下美好的回憶，在短暫的旅途中，見證着最好的自己；有的則暗淡無光，終日營營役役，活着只是等待時間過去。

活着最大的意義就是，做自己想成為的人，完成想做的事，活出盡力無悔的人生。

火花的本質就是感受生命，生活的每一刻都是點燃生命的火花。

電影簡介：
　　《靈魂奇遇記》（台譯：靈魂急轉彎），那些微不足道的小事，才能完滿生命，帶來精彩。
　　故事講述每個靈魂寶寶在出生以前，都會到「投胎先修班」上課，集齊五種個人特質，其中一種為「火花」，就能得到地球徽章成為人類。爵士鋼琴家祖才華洋溢卻不得志，有一天終於得到機會，準備實現夢想之際，卻失足受傷陷入昏迷。靈魂出竅來到投胎先修班，並遇見了多年無法畢業的靈魂「22 號」，為了讓自己重返人間，祖與 22 號展開一段自我探尋的旅程。

導演：Pete Docter, Kemp Powers　　　編劇：Pete Docter, Mike Jones, Kemp Powers

05／ 我們都以為長大就會變好，但疤痕卻會伴隨一生。

「當大人就一點好，記性會變差，所以所有事都不用往心裡去，反正都會忘了吧，但就從來沒有一節課教會我們，如何變成大人。」————《少年的你》（2019）

沒有人能完全感同身受別人的處境，只有曾經歷同樣境況，才明白每個人都應設身處地，為他人着想。

不用嘗試對所有人都好，但也不要刻意傷害別人。損害別人而得到的優越感是不會持久的，只有靠善意才能得到別人尊敬，令人畏懼的盲目崇拜是得不着的。

無論在人生什麼階段，霸凌都會發生。我們要不是霸凌者，要不是受害者，要不是默不作聲的共犯。

霸凌者往往想把被霸凌的人欺壓至崩潰，直至他們走上絕路才肯罷休。霸凌者一心想強化自己的地位，透過控制別人來突顯權力，使更多人崇拜他。

即使今天被霸凌的不是你，明天也會有別的受害者代替。霸凌從來不是一對一就能造成，而是加上一群以為能置身事外的人才造成。

別以為在別人背後說壞話、造謠，就不是霸凌，就忽略言語帶來的傷害。現實是，同一句話由一百個人的口中說出，就會成為所有人眼中不爭的事實。

我們都以為長大就會變好，但疤痕卻會伴隨一生。

　　在成長路上，受傷害的感覺總被提醒着。就算再多的快樂，也沖洗不掉受過傷害的回憶。只能像疤痕一樣，待時間過去，慢慢形成一層保護膜。舊傷口又被觸動時，發現還是會痛、會滲血。當新傷來臨，又待時間形成一層層保護膜，周而復始，然後再也不敢付出真心，自己成為了再也卸不下鎧甲的人。

　　那些人和回憶成為了弱點，想起會痛。再多的安慰、改變也只是徒勞，我們只能繼續生活下去，畢竟世界沒有為誰而停下，無必要停在原點放大傷痛。

　　人生有些缺口注定填滿不了，但一切盡力就好、舒心就好。

　　而過去的回憶不能定義未來，也成就了今天的我們。

　　或許霸凌者已忘記當初自己如何傷害別人，但別人絕不會忘記他們如何被傷害。而一路走來促使我們成長的不是經歷，而是堅定。

　　雖然被傷害的記憶永遠不能磨滅，但慶幸的是，我們沒被一時軟弱給推至滅亡，沒因一時的黑暗而放棄光明，沒有人活着是該被排斥和受到不公平對待的。

電影簡介：
　　《少年的你》，沉默是我們保護自己的最大武器，卻沒想過在沉默中失去自己，更使別人推向極致。
　　故事講述面對校園霸凌的陳念是一名高材生，一心想要考入大學，所以希望避開所有影響學業的事情，卻無故被同學霸凌，後來遇上一個願意保護她的小混混小北，展開一段「你保護世界，我保護你」的故事。

導演：曾國祥　　　編劇：林詠琛、李媛、許伊萌　　　主演：周冬雨、易烊千璽

06／ 生活都是千瘡百孔的，
沒有永遠不留疤的人生。

> 「如果時間真是一劑良藥，那這世上就不會有這麼多醫不好的苦難和捨不得的別離。」
> ——《西遊記·女兒國》(2018)

每個人心中總有磨滅不了的傷痕，這些過往經歷影響着以後的人生。

過去每刻的甜蜜，曾密不可分的關係，如今只剩下孤苦的獨腳戲，獨自一人沉淪於回憶之中不願醒來。不合時地出現在熱鬧之處，卻沒有人注視到自己在靜默中流下如雨的眼淚。

但願早上醒來，不會再想起你。有一天，我們都會好起來的，只是不是此時此刻。

治癒傷痛不全是依賴時間，也要靠自己。

如果不付出一些努力，時間是不會治癒任何事情。

面對傷痛，我們不是束手無策的，至少能學習不用再催促和強逼自己放下。

痊癒需時，過程中需要耐心等待，並保持明確態度，不再活於過去折磨自己。

生活都是千瘡百孔的，沒有永遠不留疤的人生。

但願能從傷痛中活過來，重新感受當下，以及珍惜手中擁有的一切。

我們都從愛之中體會到傷痛，從苦痛中體驗對愛的堅毅與忍耐。

有時想要一段愛情，或會落空，有時想要開花結果，或可能未萌芽就已枯萎。

一個人不孤獨，心裡藏着一個人，才是最孤獨。

有些人和事擁有過後，沒有結果地結束。

因曾擁有過，雖不會感到遺憾，但會感到失落。從未得到過的，反而會牽腸寸斷。

想得，卻無法得到，只敢在自己的幻想空間裡，飄浮着無數個可能。

大概世間上最令人念念不忘的，是從未開始過。

電影簡介：
　　《西遊記・女兒國》，這世間情為何物？也許在愛情中，比起細水長流，更好的結局是彼此成全。
　　電影改編自《西遊記》中女兒國章節的故事。故事講述唐僧師徒四人誤闖西梁女兒國，女兒國國王對唐僧一見鍾情，患上相思病。女兒國國師得知後，下令要處死他們，隨即展開一場在女兒國逃亡之旅。

導演：鄭保瑞　　編劇：文寧（原著：吳承恩）
主演：郭富城、馮紹峰、趙麗穎、小沈陽、羅仲謙、林志玲、梁詠琪

07╱ 柔軟而不軟弱，
強大而不失氣度。

> 「當壞事情發生時，你有三種選擇：一是讓它限制你，二是讓它摧毀你，或是令你變得更強。」——《喪屍樂園：連環屍殺》Zombieland: Double Tap (2019)

人生最不缺乏的就是身邊的壞人、壞事。當壞事要發生時，是難以阻止的，但每個人都遠比自己想像的堅強。

眼前的狀況不能影響一輩子，過去的傷害也不能定義我們，「壞」只會讓我們變得更堅強。

會有想放棄的念頭，都是因為忽視人的韌性，人是柔軟而不軟弱，強大而不失氣度。

長大後，會遇到很多難以用常理去解釋的事情，這些事不會因我們討厭而停止，亦不會因服從而變好，甚或會一次又一次地嘗試擊倒我們。

真正要害怕的不是面對困難的無所適從，而是當心生恐懼時，就不敢再去面對。

長大並不意味着一定更堅強勇敢，只是會更有心理準備去面對未知的一切。

面對不足和軟弱，很多人會選擇用堅強把自己武裝起來，不讓別人親近，也不會在任何人面前放鬆。除了避免受傷外，也是害怕把別人的想法，凌駕於自己感受之上。

　　到頭來活得小心翼翼，也不一定得到別人的喜歡，更令自己長期處於戰戰兢兢的狀態下。

　　如果面具是唯一的安全感來源，即使不能永久卸下，也請允許自己偶爾拿下來。

　　面具戴久了，就怕再也拿不下，永久成為那個原本不想成為的人。

　　人生各樣問題總是接踵而來，道路彷彿愈走愈艱難，但我們總會在艱苦中找到人生的意義，並學會面對比解決問題重要。面對的態度對了，解決問題就不是最大的難關。正面的態度令我們相信自己有勇氣和承擔去解決問題。

　　有時忙着逃避，而忘記最終即使逃得過一切，卻逃不了自己。逃避雖不可恥，但終究對人生還是沒有用處，以為逃過當下，但其實是在逃避人生。

　　人生未必所有問題都能靠努力就能迎刃而解，但只要有勇氣犯錯、承擔、改過，才能活出更好、更強大的自己。

電影簡介：
　　《喪屍樂園：連環屍殺》（台譯：屍樂園：髒比雙拼），在世界末日裡得到活好今天的決心。
　　電影為《喪屍樂園》的續集。故事講述他們在喪屍橫行的世界已生存了十年，一直長居於白宮中以保安全。直到有天，他們不甘寂寞，決定外闖，卻遇上了能力變強的喪屍。他們必須摒棄成見、彼此信任並相互扶持，才能在亂世中生存，並保護好屬於他們的家。

導演：Ruben Fleischer　　　編劇：Rhett Reese, Paul Wernick, Dave Callaham
主演：Woody Harrelson, Jesse Eisenberg, Emma Stone, Abigail Breslin

比起被喜歡，
更想要勇敢做一個
全自己會喜歡上的人。

08／要活出自己真正的樣子，才能說服別人去愛上我們。

「我受夠了住在一個不能做自己的世界。」——————《抱抱我的初戀》Love, Simon (2018)

人生最難的課題大概就是「做自己」。

因為我們都害怕不被別人喜歡，所以便會慢慢改變成別人眼中期望的自己，但這並不是真正的自己，只是別人眼中的自己。

自由對一百個人而言，可能有一百個不同定義，但有一種自由是每個人都會認同的，就是做自己的自由。

現實的壓力會磨滅做自己的勇氣，害怕別人和社會不認同，更害怕要因此而付出代價。

但如果不好好利用生命的每分每秒，追隨自己的心意過活，其實人生都只會是白忙一場。到頭來匆匆來到世上，又匆匆離去。不如嘗試自私一點，為自己留下一點能自由飛翔的空間。

要活出自己真正的樣子，才能說服別人去愛上我們。

要告訴全世界你是一個怎樣的人，其實是一件很可怕的事，會害怕自己並不是別人眼中的那一個人。

有時總感覺自己是個陌生人，陌生於任何人，陌生於這個地球。

對所有事都很熟悉，但卻沒有人熟悉我們。

感覺與所有人的距離很遠，即使擦身而過亦沒有人發現自己的存在。

小心翼翼地生活，生怕別人發現自己格格不入。

到哪裡都不自在，不能舒心做自己。

表面假裝自己也能一個人堅強過活，但內心比誰都渴望，能有一個人真正懂我，願意給予關懷，而不是單憑耳朵聽我的話語，憑肉眼去看我的行為，就來定義我。

可能與別人有點不一樣，但這並不是錯，亦不代表不好，而是世界未能接受多樣性。

願有天無論自己活出怎樣的人生，都值得別人尊重和支持。

世界不再因「不一樣」而產生更多分化。

電影簡介：
《抱抱我的初戀》（台譯：親愛的初戀），每個人都值得一個偉大的愛情故事，你還猶豫什麼？
電影改編自小説《西蒙和他的出櫃日誌》。故事講述十七歲高中生西蒙因內心恐懼、面對朋友及家人的壓力下，對於出櫃躊躇。和同校的同性筆友以電子郵件互表心跡，後來被朋友看見後，引起一連串風波，再次陷入「保持自我」和「想要得到別人認同」的掙扎。

導演：Greg Berlanti　　編劇：Elizabeth Berger, Isaac Aptaker（原著：Becky Albertalli）
主演：Nick Robinson, Jennifer Garner, Josh Duhamel

09／ 願所有人的善良，
都能被溫柔以待。

「善待他人，因為大家都在這世界上努力的活着。」————《奇蹟男孩》Wonder (2017)

善良始終蘊藏於人性之中，即使如何被惡念遮蓋，內心總有善良的部分。

大概一生中，總會錯看過幾個人、幾件事。以為付出就一定得到回報，受過無數背叛才知人心難測。

但有一種成熟是，當歷盡苦楚、看透世間冷暖時，仍然選擇善良對待別人和自己。深信每個人都生活得不容易，所以希望用善良感化他們；深信每個人心底裡仍藏着最初的自己，所以不想因別人惡意對待，就遺失自己本性。

願所有人的善良，都能被溫柔以待。

偉大的人，其力量都來自於堅強的內心，不但有勇氣面對困境，更有信念去幫助他人。每個人的力量其實都超乎想像，只要保持「善良」，並將力量用於正確的事情上，就能成就出偉大壯舉。

選擇善良的人不多，不論別人選擇善良與否，亦無阻我們的選擇。別人惡意的對待，由他吧，反正都只是個過客。我們無法選擇別人對自己的態度，但我們能夠決定對方在自己生命中停留多久。

「善待他人」

「因為大家都在這世界上努力的活著」

電影簡介：
　　《奇蹟男孩》，大家都在這世界上努力活着，溫暖別人，善待自己，永遠都是生活的首要任務。
　　故事講述男孩奧吉因罕見基因造成面部天生的不完整，經過數十次手術之後，才能夠和正常人有一樣的身體機能，但臉部留下不少疤痕。十歲的奧吉結束了在家自學的生活，決定上學去面對學校同學的異樣眼光，學會自處與融入社會。

導演：Stephen Chbosky　　編劇：Stephen Chbosky, Steve Conrad, Jack Thorne（原著：R.J. Palacio）
主演：Jacob Tremblay, Owen Wilson, Izabela Vidovic

10／ 願你體會到失望的同時，
也不失擁有希望的勇氣。

> 「希望就像車匙一樣，容易丟失，但只要你去找，總能找到的。」
> ——《正義聯盟》Justice League (2017)

生命中有黑暗，才有光明；有失落，才有歡欣。

也許短暫的黑暗，會使人失去方向，無法前進。但只要成為黑暗中的光，抱有希望，堅定信念，就可從陰霾中找到出口。

無論世界有多大、多可怕，只要相信自己，就能繼續走下去。

真正的勇敢不是無所畏懼，而是即使恐懼，仍能努力向前。

世界再黑暗，還是有光明照亮前路。路上會有陰影，是因為背後有陽光照耀。

期望帶有代價，或會帶來沉重失望的代價，但只有擁有期望，才會為自己想要得到的事情而奮鬥。

活着就是要經歷挫折而不失熱情。要有面對失望的勇氣，同時不要失去嘗試的衝動。

即使世界不斷讓我們失望，現實不斷讓我們崩潰，甚至無法再堅強起來時，還是要相信自己。

唯有心懷意志，才能讓我們決不放棄希望，亦只有希望，才能無懼黑暗，

才會為人生帶來新希望，不然，人生還要為誰而活？

　　面前的難關或會把我們擊倒，但只要不放棄，困難背後總有新希望等待着。

　　只有經歷過低潮，才會嘗盡人生各種滋味，更明白生命的珍貴之處在於歷練。經歷讓我們從溫室走出來，歷遍風霜後，就更茁壯成長。

　　願你體會到失望的同時，也不失擁有希望的勇氣。

　　願你經歷過創傷與挫折後，仍有不放棄的決心，繼續向目標勇往直前。

電影簡介：
　　《正義聯盟》，正義帶來希望，勇氣趕走黑暗。
　　超人在決戰蝙蝠俠一戰死去後，蝙蝠俠接連收到來自外星威脅的訊息，於是請了神奇女俠協助，找尋各地的超能力者組成正義聯盟。同時，反派襲擊多個地方，先後取得「母盒」（有強大的可再生能量，也能毀滅地球的能量寶物，共有三個）。正義聯盟一方面要阻止反派集齊寶物，另一方面想要藉由母盒的強大力量，使超人起死回生，一同對抗惡勢力。

導演：Zack Snyder　　　編劇：Chris Terrio, Joss Whedon
主演：Ben Affleck, Gal Gadot, Jason Momoa, Henry Cavill, Ezra Miller

11／愈逃避回憶，
　　回憶愈是深刻。

「最大的煩惱就是記性太好，如果所有的事都可以忘記，以後的每一天都能有個新的開始。」————————————————————《東邪西毒》(1994)

　　生命中，總有些大大小小的事情，想要忘記，然後假裝沒事，繼續前進，但心裡的陰影不曾消退，更會因經歷而擴張，直至痛苦充斥着整個身體。

　　到了某個時刻，就再也快樂不起來。

　　愈逃避回憶，回憶愈是深刻。真正可擊退回憶的方法，不是忘記，而是正面面對。

　　但凡發生過的事不會輕易消逝，只能在歲月裡，讓殘留的記憶漸漸減退，將痛楚減輕。

　　人生苦短，與其終日背着煩惱，倒不如輕鬆灑脫點過活。

　　放下執着是每個人一輩子的功課。這修行，有些人是永遠練不來的。

　　無法放下，是因為曾經在乎過。

　　不想遺忘，是因為念念不忘。同時想要釋懷，因為緊握不放會痛苦。

　　但釋懷不等於遺忘，釋懷只是把事情放在記憶抽屜裡，在打開抽屜時，還是能夠找回這段記憶、這份感覺。

重點是自己不會再日夜想着，令自己痛苦。

需要一些經歷才能明白：生命中有許多事情捉得愈緊，流失得愈快。

順其自然並不是不在乎，而是人必須減輕壓力，才能面對生命中其他的得與失。

別讓過去的回憶折磨自己，過去永遠不能重來，但當下的每個決定，都可以謹慎選擇。未必能彌補過去的遺憾，但現在可以避免將來再產生更多後悔。

沒有過不去的過去，只有不願前進的自己。世上沒有不會痊癒的傷口，把自己困在過去，只會永遠看不見身邊的美好。

有些人，有些事，有些回憶，都必須放下，才能勇敢繼續前進。

電影簡介：
　　《東邪西毒》，終有一日，你會感謝那些不美好的記憶。
　　電影改編自金庸《射鵰英雄傳》，重新組織「東邪、西毒、南帝、北丐、中神通」的江湖傳奇故事。講述一段淹沒在江湖中無人提起的往事，四男三女之間的情愛糾結。

導演、編劇：王家衛　　　主演：張國榮、梁家輝、林青霞、梁朝偉、劉嘉玲、楊采妮、張學友、張曼玉

12／可以因別人而成長，
但必須為自己而成熟堅強。

> 「成長最殘酷的部分就是，女孩永遠比同齡的男孩成熟，女孩的成熟是沒有一個男孩招架得住。」——————————《那些年，我們一起追的女孩》(2011)

在被人傷害後，女生就會變得成熟，會為自己作好打算；在失去心儀的女生後，男生才會開始變得成熟。成熟不是要築起高牆保護自己，而是從挫敗經歷中得到領悟，會用經驗判斷別人是否可信，但依然保持純真的心去愛護別人。

那些曾經很喜歡，但最後得不到的人，總令你特別牽腸掛肚。除了是想念那個人，亦是想念當初的青蔥歲月和當時的自己。是否偶爾也會懷念當初不顧一切愛上一個人的感覺？現在的你，不是愛得不夠深，而是無法再歇斯底里地愛。因為現在心中除了別人，還有自己。

世上總有一個人，因喜歡上他，而想自己成為更好的人。除了是害怕配不上他，亦希望對方會喜歡上這樣的自己，而感到驕傲。

遇見一個人，然後成長。因為那一個人，學會愛人前必先愛自己，學會沒有「後悔」，只有「及時」。可以因別人而成長，但必須為自己而變得成熟堅強。

每一次轉身都可能是永不再見的告別，每一句衝口而出的說話，都可能成為推走對方的誘因。或許過程中都曾以保護對方之名，而無意中傷害對方，但愛會再次將彼此連繫。

終有一天，不用為愛情東奔西跑，不用再猜度對方心思，代表你已找到生命中唯一值得重視的那個人了。

「成長最殘酷的部分就是」

「女孩永遠比同齡的男孩成熟」

「女孩的成熟是沒有一個男孩招架得住」

電影簡介：
　　《那些年，我們一起追的女孩》，青春因有你的喜歡而無憾。
　　故事講述一段為愛而衝動、不顧一切的青春期愛戀，熱血奔騰和懵懂不成熟的青春記憶。在高中時代，幼稚愛玩的柯景騰，愛上成績優異的女神沈佳宜。在沈佳宜的影響下，柯景騰開始努力讀書，想要努力追上她眼中的蘋果。朝夕相處後，沈佳宜也漸漸對柯景騰產生好感。

導演、編劇：九把刀　　　主演：柯震東、陳妍希

13/ 卑微的你，
今天可勇敢只在乎自己了嗎？

「有時候，不是對方不在乎你，而是你太在乎對方。」
——————————————————《收錯愛情風》He's Just Not That Into You (2009)

無論是在乎人或事，只在乎到七分就好。愈在乎一個人，愈會失去自己。

很多時候因為太在乎別人，而令自己受苦。

在乎是出於珍惜和關心某人，但也要明白，別人未必在意自己。

當任何一段關係失重，就會變得不再平衡。要不就是單方面付出，得不到回應，要不就是被對方視為束縛而反感。

在乎是失去的開始。

像手中握着沙，因為在乎、珍惜、不想失去，所以握得更緊，但是沙卻拼命從指縫間流走。

愈着緊，愈事與願違；愈重視，愈患得患失。

在短暫人生中，我們慢慢會發現，該在乎一些在乎自己的人，而不是只在乎我們愛的人。和對的人在一起，會更有動力追求更好的自己，也會願意和他分享生活的美好。

在乎不對的人，只會失去時間，還會耗盡精力和信任。

我們不會為失去不在乎的事物而可惜，甚至沒察覺到自己曾失去過。

對方曾在心裡佔據一席位，所以才會因失去而感到痛，亦只有痛，才能證明我們確切在乎過。

在乎一個人太累了，一不小心就會泥足深陷。

卑微的你，今天可勇敢只在乎自己了嗎？

電影簡介：
　　《收錯愛情風》（台譯：他其實沒那麼喜歡妳），也許完美的結局就是，經歷種種失望與悲傷、苦痛與傷害後，仍不失追尋真愛的勇氣。
　　故事圍繞幾個二十至三十歲之間女性的愛情遭遇。在不同的愛情故事中，有人迎來圓滿的結局，和對的人相守一生，也有人離開了原來的愛人，學會更愛自己多一點。縱然所有人都有不同的際遇，但心中還是相信愛，願意繼續勇敢地追尋愛。

導演：Ken Kwapis　　編劇：Abby Kohn, Marc Silverstein
主演：Ginnifer Goodwin, Jennifer Aniston, Jennifer Connelly

14／永遠不要為了討好這世界 而扭曲自己。

「活在自己的世界，也不用管別人的眼光，有什麼不好？不會孤單的，有人懂就好。」

——《返校》（2019）

當世界容不下你的認真和理性，不要太介懷，與別人出現落差不是任何人的錯。雖說磨合是關係必經階段，但有多少人因磨合不了而錯過彼此？一切盡力隨心就好，過份迎合就會失去自己，過份期望容易一切成空。

執着往往是痛苦的根源，放不下的，唯有放在心裡堅持。沒人可以改變你的初衷，也沒有人能拿走你的執着。總有一天，會有一個人在人群中跟你說聲：「我懂你」。

永遠不要為了討好這世界而扭曲自己。人生中最美好的事情，就是能忠於自己。很多時候，在意他人的觀點和所謂的社會規則，或為了融入環境，而強行改變自己，最後連原本的模樣也忘記得一乾二淨。

誠實做自己，不完美也沒關係，總會遇到欣賞你的本性、能讓你舒服自在的人。

人都應有獨立思考去判斷世間善惡，沒有人有權利去代表別人判斷，也沒有人比誰高尚。一切的判斷和選擇都是為了自己，而非為討好或迎合別人。在我們對自己失望前，沒有人能對我們失望。

不懂你的人，勉強改變迎合他們，也只是徒勞無功。無人完美，要是別人一心想要挑剔，即使盡力配合，對方也會從雞蛋裡挑骨頭。我們永遠沒法討好所有人，只能盡力做好當下的自己，更要學會欣賞、堅持最原本、最真實的你。

「活在自己的世界，也不用管別人的眼光」

「有什麼不好？」

「不會孤單的」

「有人懂就好」

電影簡介：
　　《返校》，想要忘記一切不想面對的，卻發現傷疤已成，再也忘記不了。
　　電影由著名遊戲改編而成。故事講述 1962 年白色恐怖時代，翠華中學高三生方芮欣與輔導老師張明暉相戀，追求自由的張明暉與數位師生組成讀書會，研究禁書。一夜，方芮欣與師弟魏仲廷在暴雨中的校園甦醒，卻忘記了身在校園的原因，於是結伴前行去尋找老師，過程中逐漸勾起記憶，被逼面對可怕的真相。

導演：徐漢強　　編劇：徐漢強、傅凱羚、簡士耕　　主演：王淨、曾敬驊、傅孟柏

15／真正的成熟是飽歷挫敗後，仍不會被同化，保持內心最原本的自己。

「我知道我與眾不同，但我不會為了迎合別人而改變自己。」
《鋼鋸嶺》Hacksaw Ridge (2016)

環境既可以改變人，也可以成就人。我們可以隨環境改變，但一定要忠於自己。

長大後，想着要配合社會步伐，而變成自己不想成為、甚至討厭的人。長大意味着思想、行為要變得成熟，但所謂成熟，是否等於棱角要被削去，變得實際和世故，連原有的個性也要被漸漸磨去？

真正的成熟應是在社會飽歷挫敗與沮喪，仍然不會被同化，保持內心最原本的自己。

或許微小力量真的不足以改變世界，但至少堅守作為人應有的良知與態度。在困境下，不單沒有退縮躲避，更挺起胸膛、用自己僅有力量抵抗。雖然努力不一定得到應有回報，但至少能忠於自己奮戰。

信念是有血有淚，是唯一讓我們走得更遠的東西。沒有犧牲、被質疑過，是不會明白堅持信念的重要性。人之所以能無所畏懼，能有勇氣面對困難，是因為信念的驅動與帶領。

在社會的大熔爐裡，有些人或曾被熔爐融化了原有的心，被許多事物引誘和蒙蔽，唯有堅定不移相信自己，堅守信念，捉緊初衷，不論世界怎變，心底裡的良知也不會被動搖，才能一直走下去。

電影簡介：
　　《鋼鋸嶺》（台譯：鋼鐵英雄），當信念成為唯一，軟弱就不再存在。
　　電影根據真人真事改編。故事講述二戰時期美國徵召士兵。戴斯蒙德・杜斯想要為國出一分力，決定入伍報考軍醫。軍隊要求軍醫同樣需要配備武器，而他因宗教信仰而不願意殺害生命，所以拒絕配備武器，因而受到同袍厭惡及上級刁難。在一次突襲時，美軍因招架不住而選擇撤退。戴斯蒙德眼看不少同袍在戰場上受傷而無法離開，決定重返戰場。在躲避日軍的同時，要拯救負傷士兵。他懷着堅定信念，成為這場戰役上的真正英雄。

導演：Mel Gibson　　編劇：Robert Schenkkan, Andrew Knight
主演：Andrew Garfield, Sam Worthington, Luke Bracey

要是連我都不喜歡自己，
就會永遠陷入迷失。

我是我，你是你，
互相都不能夠定義彼此。
今天有勇氣相信自己了嗎？

16／即使世界不仁，
你還是能夠溫柔對待自己。

「願所有人的青春，都能被溫柔以待。」─────《悲傷逆流成河》(2018)

大概青春都在傷害與被傷害中渡過。

因為無知，所以荒唐而任性。可能對朋輩一句無心說話；可能對父母任性地發脾氣；可能是對別人說「善意」謊言；亦可能為了融入圈子而遭受冷暴力，總之有意無意地傷害了別人和自己。

長大後，除了明白挫折使人磨成鋼鐵、悲傷使人強壯，更學懂要人對我好，我要先對自己好。

大多數的傷痛都是源於自己，放縱自己傷害別人，同時啞忍別人傷害自己。

往往要經歷傷痛，才得知世界的殘酷。在成長過程中，好像從來沒有人告訴我們現實。因為大家都寧願活於美好謊言中，不想面對赤裸裸的真相。

比起冷言冷語批評，人其實更需要真心鼓勵。要真正關心別人，不應惡意抨擊，而應給予善意的建議。

人們總是低估言語帶來的傷害，有些話說出來就永久造成傷害，永遠留在被害人心中不能磨滅，然後活在陰影中，一直自卑地生存。

到了某天不能再忍受時，就把過去的傷害一次過發洩在身邊的人身上，造成人與人之間相處的惡性循環。

人不會因受傷而失去愛人的能力，反之會因為不夠自愛，而害怕愛上別人。人生於不同階段，都會遇見不同的事，受到不同的挫折，而有些傷害是能影響一輩子的。

只有學會歸零，把得失暫時放一旁，學習愛人前，重新愛自己一次，努力成為更好的自己，同時相信自己是值得被愛。

接受和珍惜每個快樂或痛苦的經歷，不要讓過去任何的灰暗，阻礙現在得到幸福的機會。

其實只要用心了解，就會發現每個人都值得被欣賞和讚美。

願你能在傷害中，學會更愛自己多一點。

願你在愛別人的同時，也多愛自己一點。

即使世界不仁，你還是能夠溫柔對待自己。

電影簡介：
　　《悲傷逆流成河》，只要多一點善心和理解，就能阻止走向悲劇。
　　電影改編自郭敬明的同名小說，以真實的校園欺凌事件作參考。故事講述一個校園霸凌與少男少女感情的故事。十七歲的易遙與鄰家的學霸齊銘，二人處於朋友之上、戀人未滿的關係。某天在上學時，看到轉校生唐小米被欺凌，而唐小米怕易遙告狀，會使所有同學孤立並欺凌易遙，後幸得顧森西教會易遙作出反抗。
導演：落落　　編劇：郭敬明、落落　　主演：趙英博、任敏、辛雲來、章若楠、朱丹妮

17／ 真正的勇敢不是不害怕，
而是願意鼓起勇氣面對恐懼。

「有時能做最堅強的事，就是面對你的恐懼。」————————《切勿關燈》Lights Out (2016)

世界如此令人不安與無力。

每個人在看似完美的外表下，心裡都有不能磨滅的恐懼。

恐懼可能源於未知，或源於不曾正面面對，引致恐懼一直埋藏於心底，偶爾會痛，並遲遲未能克服。

大概人生最勇敢的決定，就是面對恐懼，繼而克服它、戰勝它。

真正的勇敢不是不害怕，而是願意鼓起勇氣面對。害怕，是潛意識中想要保護自己。

但恐懼同時限制了生活，令人失去機會嘗試。

恐懼會變成弱點，成為別人攻擊你的把柄。唯一不受傷的方法，並不是討回公道或報復，而是好好裝備自己，克服恐懼。

不面對，就永遠不能克服，永遠都活在恐懼的陰霾中。

恐懼本身是一種力量，能令我們對事情卻步。

但如果能將恐懼轉化成推動力，成為克服一切的力量，就自然不需要害怕

恐懼，反而得着勇氣面對各樣事情。

　　恐懼不會消失，只能用勇敢去駕馭，人生總不能因害怕就逃避。

　　如果有一天失去所有，就會發現勇氣是唯一能緊握的事。每次懼怕的瞬間，都想要後退、逃跑，但逃不了多久，就會察覺一直逃避，只會令自己過上沒有期待的人生。

　　反而拿僅餘的勇氣面對，或能在鋼線下平穩走過。人只會在無退路時，才會真正為自己勇敢起來。

　　但願一路上的恐懼能令你明白：即使會不安、會害怕，但也不要被這些情緒所淹沒，依然要勇敢繼續向前走。

電影簡介：
　　《切勿關燈》（台譯：鬼關燈），只要內心強大，心中的燈永遠都不會熄滅。
　　故事講述蕾貝嘉童年的恐懼，她害怕關燈以後，面對黑暗中不知是否真實的一切。當她以為已經拋開恐懼的時候，弟弟也正同樣面對無法解釋的恐怖事件，甚至危害他們的生命。當蕾貝嘉愈接近真相，才發現一切恐怖源頭似乎與母親有關。

導演：David F. Sandberg　　　編劇：Eric Heisserer　　　主演：Teresa Palmer, Gabriel Bateman, Maria Bello

18 ／ 遇見了愛不逃避，
受到傷害不放棄。

「我不想繼續下去了，愈繼續下去，我就會關心得愈深；關心得愈深，則失去得愈多。」
──────《哈利波特：鳳凰會的密令》Harry Potter and the Order of the Phoenix (2007)

世上真的沒有誰值得愛他比愛自己更深。面對過傷害，受過背叛，就會明白愛人前必先要愛自己。過份放大別人，自己顯得卑微，這種不對等的關係慢慢會影響了自己真實的想法，甚至合理化自己的卑微。

太在乎一個人真的很累，會因他一句說話而整天魂不守舍，會因為想得到對方的回應，更甚想感動他，而思前想後去做每一件事。最後，卻令對方透不過氣，二人的關係在無聲無息下漸行漸遠。

能傷害我們的並非事情本身，而是「在乎」。在乎是世上最可貴但又最可恨的情感，希望付出的感情，能得到正面回應，渴望被理解，同時又怕受傷害。

害怕比傷害更糟糕。傷害只是痛苦與後悔，但害怕卻充斥着不安，會將恐懼無限放大，令自己卻步和逃避。最後，無法逃避傷害，反而更錯誤地把別人推開，同時亦放棄了自己。

愛的本質是，遇見了愛不逃避，受到傷害不放棄。相信踏前多走一步後，愛就會在轉角出現。

「我不想繼續下去了」

「愈繼續下去，我就會關心得愈深」

「關心得愈深，則失去得愈多」

電影簡介：

　　《哈利波特：鳳凰會的密令》，思緒留下來的勒痕，幾乎比任何東西都要來得深。

　　故事講述哈利波特、榮恩與妙麗在霍格華茲的第五個學年。眾人漠視佛地魔回來的事實，魔法部部長夫子害怕校長鄧不利多會宣佈佛地魔回歸，決定指派新的黑魔法防禦術老師，削弱校長的職權。哈利波特集結一群學生，組成「鄧不利多軍隊」，教導他們如何防禦自己，對抗黑魔法，準備充足去迎接眼前的困難。

導演：David Yates 　　編劇：Michael Goldenberg（原著：J.K. Rowling）

主演：Daniel Radcliffe, Emma Watson, Rupert Grint

19／ 如果心意相通，
未來還是能以某種方式再次相遇，
並回到彼此的生命中。

「有些東西可以培養，靠時間拉近。現在才發現，時間可以把人拉近，也可以把人推得更遠。」————————————————————————————《非誠勿擾》（2008）

人大了就會發現，任何人都會隨時離開你，沒有什麼人和事是永遠留得住的。從前的朋友一個個走散，為你遮風擋雨的家人也會慢慢老去，最後只剩下自己一個人在世上活着。

人生每個章節都有「失去」的橋段，時間由擁有到失去；愛人由離棄到放棄；親人由離世到失去依歸。面對這一連串的失去，只能硬着頭皮撐過去。或許不會再得到更多，但願也不會再失去更多。

失去是難以避免的，只求珍惜過失去前的時光。

陪伴是最長情的告白，找一個願意陪伴你的人，比找到愛你的人更難。

面對世界的冷酷，有時會感到寂寞、無助，那時其實只需要有人陪伴，只需要一個擁抱。

但能給予耐性和真心陪伴的人，在哪裡可找到？

有一種失去是長大以後才懂得，曾經以為的一輩子，轉眼間彼此都被歲月消磨。

　　我們曾經都遇過一些人，讓我們感到溫暖，甚至忘記自己是一個人來到這世上，深深地珍惜與疼愛着對方，以為只要有愛就能一起一輩子。但可惜生命總有許多分岔路口，使人走向不同的道路。

　　長大後面對失去，明白了陪伴不是永遠，曾經無所不談的朋友，毫無因由地漸漸走遠；愛得轟轟烈烈的戀人，也在時間中走散了，一切都好像無法挽回，有些甚至連半句再見也來不及說。

　　生命就是這樣無常，讓我們得到許多的同時也失去了許多。

　　但總相信在茫茫人海中，如果心意相通，還是能在未來以某種方式再遇，並重新回到彼此的生命中。

電影簡介：
　　《非誠勿擾》，人生苦短，不能將錯就錯。
　　故事講述沒公司、沒股票、沒學位的剩男秦奮，在網上刊登了一篇徵婚啟事，因而遇上對愛情失去信心的梁笑笑。二人在各取所需下，產生了微妙的情感，成為彼此的歸宿。

導演、編劇：馮小剛　　　主演：葛優、舒淇

20／我們用相遇學懂愛, 用別離學會珍惜。

「人世間的所有相遇,都是久別重逢。」───────────《一代宗師》(2013)

我們用相遇學懂愛,用別離學會珍惜。

身邊的人人來人往,他們填補着生命中的空白。有些人匆忙遇上,有些人淡然告別。每當以為遇上一個能永遠填補缺口的人,誰知他的離開卻帶來更大的缺口,更因此變得獨來獨往,不再對生活有期盼。

但能確定的是,每一次相遇都可更認識自己。人與人之間唯有不放棄希望,才能展開新關係。緣份不能計算,但總能通過努力去靠近別人多一點。

關係的錯過,都是相識太早,相愛太遲,大概遺憾才是人生轉變的開始,在遺憾中慢慢學懂愛。

在相遇的日子裡,已成為彼此生命中不可磨滅的痕跡。學會為對方漸漸勇敢起來,完成本不敢做的事,繼而成就一個更好的自己。

有些不經意的相遇,會感到説不上來的熟悉,彷彿經歷一輩子苦難,都是為與對方相遇。相信愛是唯一可以穿越任何阻礙,並令人無所畏懼面對一切的強大力量。

茫茫人海中,擦身而過的人很多,有些人甚至一輩子也不曾遇上,有些遇上卻沒有火花。真正在生命中留下來的只有少數,有些注定偶然相遇,然後分離,像烙印深刻在心中。有些相遇平淡但恆久,會為對方的生命而感動,注定留下最美麗的痕跡。

每一次相遇都是奇蹟。

「人世間的所有相遇」

「都是久別重逢」

電影簡介：
　　《一代宗師》，餘生都只會帶着那份念念不忘活下去。
　　為王家衛導演由籌備至上映歷時十七年的武術電影。故事講述詠春高手葉問與宮老爺子的獨女宮二、馬三、
關東之鬼丁連山、一線天等，一場又一場的較量，踏上成為一代宗師之路。

導演：王家衛　　　編劇：王家衛、鄒靜之、徐浩峰　　　主演：梁朝偉、章子怡、張震

21 ／ 也許承認痛苦的存在，
才是解除痛苦的良藥。

> 「我們為了快點痊癒而付出一切感情，每次遇到新對象，能付出的就更少，但為了不要去感覺，而讓自己毫無感覺，實在太浪費了。」
>
> ——《以你的名字呼喚我》Call Me by Your Name (2017)

有時候，想在身體裡設定一個開關，當事情落空或不受控時，便將「感受」關上，關上後就不再感知到任何傷害。

嘴邊總掛着「沒關係」，其實大多都是心裡介懷，但礙於不想別人為難，才裝沒關係。無法停止感受一切，只能學會坦然面對。

關係刻骨銘心是因為痛過、在乎過，可能是不甘心付出後，得不到對等關係而痛，亦可能是因等待一個人而痛。因為痛，所以會感到苦，形成痛苦。別人使你痛，但苦是自己衍生出來的。所謂苦是我們總掙扎追求一個無痛人生，而痛是因為全心投入一件自己在意並重視的事。

沒有人能避免痛，正如無法避免傷害一樣。也許承認痛苦的存在，才是解除痛苦的良藥。

人生好像總遠比所想像痛苦。有許多預期以外的傷害、無法挽回的痛失、彌補不了的過錯，以及回不去的美好時光。

人生雖然有痛苦的一面，但我們應要追求更多幸福快樂的時間。有時候只是痛苦太強大，使我們會過份放大痛楚，而忘記痛苦和快樂是並存的。沒有痛苦的反襯，就無法突顯快樂的重要和珍貴。

「我們為了快點痊癒而付出一切感情」

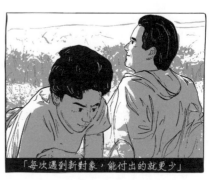

「每次遇到新對象，能付出的就更少」

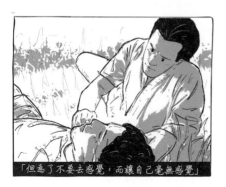

「但為了不要去感覺，而讓自己毫無感覺」

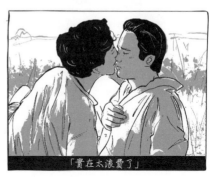

「實在太浪費了」

電影簡介：
　　《以你的名字呼喚我》，體驗初戀的悸動，初嘗傷痛的滋味。
　　電影改編自安德列‧艾席蒙創作的同名小說。故事講述十七歲少年艾里歐和家人居住在意大利北部鄉郊，父親邀請二十四歲的研究生奧利佛同住一個暑假，幫忙協助他的學術文書工作。少年與研究生在這短短的夏日時光中，壓抑彼此暗湧騷動的情感，在試探與迂迴下確定雙方的感覺，但夏天終究也會結束，二人回歸到相遇前的原點，還能否延續這份夏日愛戀？

導演：Luca Guadagnino　　編劇：James Ivory（原著：André Aciman）
主演：Armie Hammer, Timothée Chalamet

22／堅強不一定無堅不摧，願內心依然保持善良和柔軟一面。

> 「我有創傷，你也有，誰人沒有？創傷讓我們更美，就像刺青一樣。」
> ————————————————————《戀搞好朋友》Friends with Benefits (2011)

有時傷害是基於在乎，因為喜歡，所以在乎，因為在乎，所以付出。

然而付出太多，無形下令傷害變得更大。

傷害會伴隨一生，我們無法選擇忘記，但只有自己能為自己療傷，不妨嘗試從傷痛中走出，學會釋懷。

我們可以不原諒傷害自己的人，但必定要學會放過自己。

只有受過傷害，才明白人生在世，應要更愛自己多一點，亦只有曾被傷痛折磨，才明白要如何愛護別人。

人不能避免傷害，只能避免傷害別人。

人的一生都活於選擇當中，通過大大小小不同選擇，將通往不同道路。在人生這趟旅程中，我們都一直努力尋找一個令自己學會堅強，並可從對方獲取正面力量的人。

然而，脆弱是必要的存在。當面對生活的不確定時，會產生脆弱與恐懼不安的反應，繼而逃避。脆弱其實大多都只是一瞬間的感覺，很快就會由脆弱轉為堅強，作出自我防禦。有人會選擇用堅強外表包裝自己，都是因為只有誠實

面對自己的缺陷，才會變得更強大。

　　堅強不一定無堅不摧，而即使堅強，內心也要保持善良和柔軟一面，才可與迎面而來的困難對抗。

　　或許長久以來的傷害，令我們偽裝自己。因為傷口一直未痊癒，所以寧願失去自我，也要戴面具保護自己。

　　終有一天，會再次遇到一個能打開自己心扉的人。

　　願我們都能遇上那個他。

電影簡介：
　　《戀搞好朋友》（台譯：好友萬萬睡），「好朋友」包裝下的愛戀，只會浪費彼此的真心。
　　故事講述詹美是獵頭公司的員工，成功令迪倫跨市到紐約工作。他們因工作成為好友，及後更發生關係，但決定要維持只有性、沒有愛的朋友關係。隨時間久了，詹美想找一個穩定對象，而決定要終止這段「朋友」關係，二人才發現彼此之間已生出真正感情。

導演：Will Gluck　　編劇：Keith Merryman, David A. Newman, Will Gluck
主演：Mila Kunis, Justin Timberlake

在傷痛與痊癒中

交換日記

一般皮膚傷口會在一至兩星期內癒合，疤痕大部份會在半年至一年內消退，留下淡淡的痕跡，病者在這期間須耐心等待傷口復原。

在這個過程中，每一天都是煎熬，記下每一天的心情，每一件讓我們失望的事情，記錄當初是如何走過來，在歲月中療癒。

Day 1
傷害

在這個盛行互相傷害的年代
比起失去，我們都更怕受到傷害
最後寧願推開也不想靠近

在每個睡不着的晚上
都在後悔每個從你身後逃跑的時光
感覺隔離情感原來沒有更好過
身心俱疲下，好像再也承載不了別人的好
也沒有心力再付出了

要有多懦弱，才會只抱着不要破壞關係的恐懼過活？
要有多不安，才會不斷憂心別人對自己的看法？
是不是我們在成長的過程中都遺忘了自己？

因為不想失去，所以害怕擁有
因為不想改變，所以不願開始
因為不想要被背叛，所以寧願不要相信
這樣被逼放下感情也太壓抑了吧
但也總好比在傷口下再剌下一刀
這樣想着，就變得無法坦誠面對感情
也覺得什麼都沒所謂了

我們都像刺蝟
想要擁抱，卻不自覺地傷害對方
明明自己在淌血，也只想為對方療傷
最終我們還是避不過想要停止傷害，但卻漸行漸遠的局面

你能相信即使我有多努力，也只是在破壞關係這種荒謬嗎？
有些東西永遠修不好，正如有些缺口永遠填補不了
創傷下的我們，不見得能互相修復
反之只見其瘡疤擴大
倒不如在最美好的時光下離別
各自在不遠處下互相祝福

Day 2
靠近

長大，讓我們失去主動關心一個人的勇氣
讓我們猶豫太多，關心太少

經過許多在關係上的錯摸與痛失後
才發現過於靠近一個人，就會愈容易離開一個人
感覺有點怯懦，懷着不進不退的態度去面對

以前從來不知道關係是有着期限的
以為感覺對的就能一輩子
誰知關係就如雞蛋殼般風吹就散了
後來再遇到對的，都只能規行矩步
保持適當的距離，生怕一個不經意的行為就會惹來厭惡

後來的我們，沒有因經歷而變得堅強硬朗
反之因害怕失去而變得失去自我
當美好的關係來臨，只能一直祈求能維繫久一點
如果你能感受到我的害怕，我們能更珍惜一點嗎？
如果我們互相在對方心中有同樣位置
我們能夠更信任對方，更隨意地表現真實的自己嗎？

Day 3

渺小

能被理解，是一種運氣
如果沒有，就只能把位置退後
放到一個沒有人能察覺的地方
創傷就如陰影般如影隨行

所謂的堅強，只是用來說服別人放行自己
每個深宵，心中的潮水慢慢漲起來把我吞噬
只能待積水慢慢退去，但心中的水印卻不曾褪色

悲傷就像沒有盡頭的黑洞
在那兒看不到光，到處也在飄着過期酸臭的味道
那些回憶已是過期，但揮之不去的臭味
只會隨時間日漸濃厚，直到停止呼吸才鬆一口氣

後來完美地被本以為該被理解的孤獨而謀殺了自己
每次感覺「一個人也可以」，確實只是偽堅強的包裝

在這個時代，每個人都愛裝
感覺愈不像自己就愈出色
在每一個可以被聆聽的瞬間，選擇了閉上嘴巴
不讓任何人聽見內心的聲音
在每一個可以被接納的時候，選擇了關起心房
把自己困在沒有水的魚缸慢慢窒息而死
終究陽光能照射到的地方太少，陰暗處太多
聲音會被忽略，呼救會被漠視
脫離了水，只是靜默地等待死亡

Day 4
缺陷

有時候會想：
用「不完美也是一種美」來包裝自己的缺陷
會不會只是一種不願接受失敗的怯懦

總感覺努力只是被逼生存下去的代名詞
再多的努力，也達成不了願望，還是事與願違
再多的努力，還是無法令一個人愛上我們
無法挽回一切重新開始

想要被看見的努力，想要被認同的付出
像星塵般暗淡無光，瑟縮在宇宙無窮大的邊緣中
看不見是合理，看得見也不會被記住

想要在消失前留下努力生存過的證據
卻發現不被人需要的人是不會留下價值
只會隨着消失，一切都煙消雲散

我們都在這趟旅程中迷失了方向
找不回丟失的勇氣
怯懦成了逃避現實、逃避自己的藉口
漸漸離出口愈來愈遠
這就是所謂的成長

Day 5
隔岸

當真正要放棄一個人，就是受夠了單方面想念的時候
猶豫在太空中吶喊，安靜得很小心
多年的感情，最後只換來連名帶姓的稱謂
有勇氣不更換電話號碼
就是沒勇氣傳送一句一直只在輸入中的「我想你」
討厭過節只是你帶來後遺症的其一
沒有你的節日，只是在提醒我你已不在了

錯過時間、錯過機會、錯過彼此
還有什麼，我們還未錯過？

後來的幾個他們口中自私的我，只是不甘寂寞地找替代
卻只令你更顯著地杵在心裡
都多久了，就別再回頭

有些事情難得放下了就不想再重新投入
分裂後不管怎樣修補還是會有裂痕
重要的是我們都沒有心力去修補
更沒有承受可能再次受傷的勇氣

每一個落下頭也不回的結局必有許多訴不盡的苦與樂
人愈大發現要活得快樂真的好不容易
就這樣隔岸祝福互相安好已是最大的安慰了

Day 6
執着

人總會用許多時間嘗試不擅長的事情
來證明自己不擅長
正如花時間在錯的人身上
來證明那是不適合自己的人

有時候會想人生這麼長
真的非要把時間和精力
都花在期望只會讓我們失望的事情嗎？
有時候也會想是時候該停止了吧？
反正事情都不會因努力而變好
意外亦不會因準備充足而停止出現

喜歡一件事情太久
到最後會分不清是真的喜歡
還是變成為了執着而執着
太喜歡會很累
放棄又不甘心，堅持亦怕繼續失望

我們都天真的認為只要努力，從「零」一定會走到「一百」
可惜現實告訴我們「一百」並非終點
而「零」到「一百」的中間可能是我們這一輩子也跨不過的鴻溝

Day 7
落差

生活還是不要有太多期望的事情
不然失望多了，只會更負重而行
比起期待的剛剛好，更多的是強差人意的落差

我的主動示好迎來你的冷淡無情
你的不經意錯過了我的在乎
在你落下的保護罩內，永遠看不到想你看見的付出
風吹你的髮落無情，雲飄我的落寞在意

我們就是太相信一直會在一起
最後才會分開得遠遠
我們都低估了距離和人心變化帶來的抗壓性
結果誰也沒能免疫，隨波逐流地各自各生活
不用說出口的告別，無聲的吶喊來得更痛

終於，我們回到沒有對方生活的原點
發現可能我們都沒有想像中那麼需要對方
只是當刻霎時的陪伴來得及時才顯得重要
時間讓我們知道不打擾的想念才是最恰當

默默在這浩瀚無垠的宇宙中
無聲吶喊着想你，聽不見也好
因為真正的想念是把你放在心上，而不是掛在嘴邊

Day 8
頻道

人與人之間的關係就奇妙在做的太少，想的太多
總在背後猜疑甚多，然後莫名破壞了關係

非真心的無營養對話多說也無謂
只會拉遠那比起地球和月球更遠的距離

長時間的相處也無法保證頻道的準確度
再怎樣努力也逃避不了望着同一個天空
但卻看着不同地方的結局

重新適應任何一個人都是很累
把自己武裝起來去認識別人
用時間取得信任，再慢慢放下裝備
可惜不是每一個人都能耐心等到這一天

互相將彼此錯過，已成日常事
久而久之，都不想再重複這個過程

沒有開始時的心動，就沒有失去時的心痛

有時候，「沒關係」不是放棄狀態
而是一種自我原諒，也是用時間慢慢放過自己
傷口沒有癒合，沒有關係
反正最痛的時候已經過去了

時間過了很久，還是依舊悲傷，也沒有關係
習慣處於傷痛中，才會強化
下一次就不會這麼容易受傷
只要和你再也沒關係，就一切都沒關係了

Day 9
結疤

沒有事情能永遠，連傷心也是
傷口會癒合，痛楚會減退
待結疤以後，就能偽裝成正常人般生活
但思念能消散嗎？
時間帶走一切以後，能把快樂也帶回來嗎？

終究不夠愛一個人，傷害到的是別人
太愛一個人，傷害的就是自己

在沒有你的過去，我期待有你出現的未來
當你已成過去，我卻期待沒有你的未來

是不是因為太想成為更好的人
而忘記自己心底最想成為怎樣的人？
是不是因為害怕被拋棄，所以才要把所有人從身旁趕走？
是不是因為你成為我的軟肋，然後我就再也堅強不了？

有些事情想着會難受
放在心裡也會痛
愈想放下，偏愈耿耿於懷
每當以為忘記，其實只是選擇性略過
但凡被傷害過的，永遠不能忘記
只能帶着傷痛、背着包袱被逼上路

當有天再次觸碰舊患時，才發現還在滲血
周而復始地假裝康復，然後又再受傷，不斷循環
永遠沒有痊癒的一天

Day 10
親疏

在這個人與人之間相處非熱即冷的世代
每個人很容易就會患上親疏恐懼症
距離太遠會沒有安全感
過於靠近又怕受到傷害
不由自主地若即若離,可能只是為了維繫關係
畢竟關係上時常有落差
親近會怕對方感到煩厭,疏遠亦怕互相處於不安的狀態

我們中間永遠都有着懸空的方格
誰踏前一步也不敢
隨着外來不安因素增加,互相之間的空隙也逐漸擴大

好想讓你看得見我霎時的需要和懦弱
好想讓你知道堅強只是一個滿佈裂痕的花瓶包裝
但我也知道保持距離,才會讓感情不會有過高的期待
也好讓我們可退可守

不想讓任何感情輸給「本來」跟「如果」
但因為沒有勇氣失去你,也沒有力量離開你
即便有多想靠近,也只好選擇原地踏步

Day 11
失衡

友誼常令人感覺被背叛
是因為過於在乎對方
同時又過於貶低自己的價值

曾經以為我們極致的感情會一直走到永遠
可是世間上並沒有什麼關係是無堅不摧
再深厚的感情也難敵過分岔路口的選擇
有時候關係的建立
就是那一瞬間你需要我的同時，我也需要你
真正讓人最難過的，不是在面前的批評
亦不是背後的謠言攻擊，而是沒有原因地漸行漸遠
並非完全沒有原因，只是瑣碎得像購物清單一樣
由意見分歧，到矛盾深化，直到互不搭理
雙方已到了一個想走前一步
但卻不知所措地又後退了幾步的情況
互相之間的投入過於失衡
百分百的投入能換來幾分之幾的在乎？
如果有一天，我們都能回到最初
希望能維持彼此的距離，保持雙方的同等地位
不再盲目地忍讓，而是尊重地分享

承認彼此緣盡也是一種成長
已過了互相需要的時候
只好笑着祝福默默向前
願你再次記起我時
是面帶微笑，帶着祝福
我們不曾走遠，只是不再以同一方向前進
我們沒有恨，也沒有要道歉的餘地
心中的遠距離，讓我們退回最熟悉的陌生人
慢慢會發現需要的不是很多朋友
而是一個真正懂自己的人
真正能看得到痛苦下的自己

我想你，但更想念以前的我們

Day 12
空白

我們都有愛人的勇氣，卻沒有承受失去一個人的勇氣
以為在愛面前無所不能
直到只剩下一個最卑微的願望——想見你

願望從來都是最渺茫、最觸不可及
卻又是最想要實現得到
有你在的願望，都是每一年許下來的遺憾
有時候不想要忘記
是因為如果忘記了，那個人就真的走了
活在記憶的裂痕裡，等待奇蹟的出現
才能夠讓這關係繼續存活下去

想念一個人的力量，就是再也沒有力量好好生活
生活不經意地停頓、全然的空白
讓我們意識到時間只帶走歲月，愛過的人卻從未離開

那個我沒有勇氣活出來的自己
會在平行宇宙的另一方出現嗎？

想要快樂，卻換來討厭
努力換來的只是別人要求再要努力
感覺世上無人理解，在痛苦邊緣用力吶喊着
一直走在自我懷疑的路上，努力假裝不在乎
最後成了碎滿一地的碎片，再拼湊不起來

Day 13

永遠

人多活幾年就會發現
「永遠」二字永遠都是很遙遠
與其承諾永遠，不如珍惜當下

年少時，總愛把「永遠」放在嘴邊
紀念冊上的「Forever Friends」
訊息上的「Love You Forever」
後來才明白沒有什麼能永遠

終究得到後，還是要面對失去
周而復始的循環，交織着人生的每一個時刻
後來連「明天」、「下次」、「以後」都變得虛無
說好的下次，可能不會再有下次
承諾的以後，可能也只是未能實現的幻想

得到不是永遠，失去才是永久
有時候會想，無人能確保密不可分的感情
今天如火如荼的密切關係，難保明天說散就散的分離

大概只有失去一個人，才是一輩子的事
讓他永遠住在心裡，把自己的一部分也囚禁在旁
才能永遠的擁有

如果死亡是跨越不了的極限
那麼在呼吸同一口氣的我們，還害怕什麼？

Day 14
痕癢

我們都以為不愛，就會不痛
不想，就會慢慢想不起來
這樣的我們，確實只是啟動了自我保護機制
以為逃避就是治癒傷痛的良藥

曾經有多用力去愛，後來就有多費力去忘記
不是非你不可，只是你早就在心裡留下幾百萬個磨滅不了的名字
比起害怕失去你，怕的是終其一生的只去想念你

其實你有沒有想起過我也好，也不重要
回不去的我們，我也只好選擇了踱步於過往的回憶
反覆在思念邊緣拉扯着思緒
每當差不多要忘記的時候
一首歌、一套電影、一段訊息，就能再次陷入其中
就像疤痕結疤的時候，總是抗拒不了痕癢
一不小心又流血不止了

也許真正的想念，並非只在孤獨的長夜裡默默回首
而是身處於哪裡都有你的身影
即使你走了多遠，我還是一直踩着你的影子
看不見陽光，活不出精彩

《電影療傷誌 —— 願一萬次悲傷後，都能找到一次真心的相遇》

作者：Moviematic
插畫：JCCKY
版面設計：麥碧心(designed using resources from Freepik.com)
責任編輯：高家華

出版：菱文化
地址：荃灣沙咀道11-19號達貿中心211室
電話：3153 5574　　　　傳真：3162 7223
專頁：http://www.facebook.com/diamondpublishing
電郵：diamondpublish@gmail.com

發行：泛華發行代理有限公司
地址：香港新界將軍澳工業邨駿昌街星島新聞集團大廈
電話：2798 2220　　　　傳真：2796 5471
網頁：http://www.gccd.com.hk
電郵：gccd@singtaonewscorp.com

台灣總經銷：永盈出版行銷有限公司
地址：231新北市新店區中正路499號4樓
電話：(02)2218 0701　　　　傳真：(02)2218 0704

印刷：鴻基印刷有限公司

出版日期：2021年7月第1次印刷
定價：港幣88元　新台幣440元
ISBN：978-988-79383-4-7

出版社法律顧問：勞潔儀律師行